香港話劇團杜國威劇本選集

我愛阿愛

作者簡介

杜國威先生 BBS

著名創作人，舞台及電影作品接近 90 部，曾為香港話劇團創作多個經典劇目，包括：《人間有情》、《我和春天有個約會》、《南海十三郎》、大型音樂劇《城寨風情》、《長髮幽靈》、《我愛阿愛》及《我和秋天有個約會》等 19 部膾炙人口作品。

杜氏獲獎無數，成績斐然，包括：香港藝術家年獎劇作家獎 (1989)、香港電影編劇家協會劇本推介獎 (1994)、香港戲劇協會風雲人物獎 (1995)、路易卡地亞卓越成就獎 (1997)、香港特別行政區政府銅紫荊星章 (1999)、香港大學名譽院士 (2005)、香港舞台劇獎傑出填詞獎 (2009)；三屆香港舞台劇獎最佳編劇獎，兩屆香港電影金像獎最佳編劇獎，台灣金馬獎最佳改編劇本獎等。

除了編劇，杜氏亦醉心畫作，少年時期已經跟隨嶺南派名師習畫，六十年代加入香港中國美術會成為永久會員，近年重拾作畫興趣，先後創作百多幅水墨作品，風格自成一派，更在 2019 年 8 月舉行首個個人畫展，當中不少作品獲參觀者收購珍藏。2019 年，獲邀出任香港中國美術會名譽顧問。

「情」是何物？！萬古追尋著答案！

「愛」是何物？！已肯定是人生美善的基因！

有人沒有「愛情」，仍一樣無奈地虛度光陰。

但、如果沒有「愛」的感覺，根本就不算是一個活著的人！

「愛」為何物！？「愛」是自私的？！是偉大的？！

是無悔？！是犧牲？！

「愛」來得浩瀚、「愛」源自本能！？

祇因有「愛」、才有「人生」！

角色表

吳堅　　　　七十歲，身患絕症，仍勇敢追求愛情。晚年與他年紀
　　　　　　相差四十載的傭人阿愛發展一段忘年戀。

吳立泰　　　吳堅之長子，沉實敦厚，一板一眼，不懂得生活情趣。

何翠玲　　　立泰之妻，舊式女人，沒有幽默感。

吳立純　　　吳堅之二女，一間速遞公司的總管，處事強硬，與丈夫大勇
　　　　　　的感情亮起紅燈。

吳立德　　　吳堅之孻子，年近四十，才頓悟愛的真締，再入情關。

林大勇　　　立純之丈夫，結婚多年才發覺沒有轟轟烈烈愛過。
　　　　　　對立純採取「忍」功，竟弄至忍無可忍的地步。

吳浩俊　　　立泰、翠玲之子，十三歲，性格純品。

林雅儀　　　大勇、立純之女，十歲，天真、開朗，少不更事。

曾如潔　　　浩俊的補習老師，廿六歲，溫柔純品。看上了吳立德，
　　　　　　主動示愛。

旭伯　　　　吳堅的朋友，六十五歲，由反對變成支持七十歲的吳堅
　　　　　　勇敢多愛一次。

六姑　　　　六十多歲，寡婦，仍十分活躍，為人樂觀、積極，暗戀旭伯。

阿愛　　　　廿九歲，從大陸來港，樣貌娟好，氣質溫純，堅強，
　　　　　　敢愛敢恨。

其他人物：註冊主任、何伯、亨叔、簡師奶、老中青小的街坊們。

第一幕
第一場 —— 家

吳堅家的客廳：簡單、雅致。

一張拉開可以坐十個人的飯桌，收起來又可以作普通桌子用。

一個長方形的廳櫃，放著一部CD機。一部電視機，一張輪椅擺放在側。

另一邊有一張沙發。

其他的配搭，都凸顯出吳堅與吳立德這個家的整齊、平實，沒有耀目色彩，祇覺恬靜無波。

倒是廳外的一個小園子，卻給人怡神舒服的感覺。

這個由廳裡也可以把輪椅推出去的花園，栽著幾棵小灌木，綠茂青蔥，很有生氣。

園裡有椅子與小几，是吳堅養病安神的地方。

園子一角，放著一個已乾涸的小噴泉，很搶眼。

客廳與小園子就是第一幕的主要兩個場景和演區。

Andrea Bocelli 沉美的男聲響起。

是 "Con Te Partirò"（《告別的時刻》），一首雄渾哀情的意大利歌。

當燈再亮起時，長飯桌上已坐著立泰、翠玲兩夫婦，立純、大勇兩夫婦。

主位坐著是吳堅，已不用倚靠輪椅，祇是椅旁掛了一根手杖。

翠玲與立純不斷在說話，立泰偶爾加上兩句。

大勇一臉期待美食將至，已拿著筷子。

吳堅神情安穩凝重，不時望著長子立泰和女兒立純。

他們在說甚麼，觀眾是聽不到的。

浩俊與雅儀仍在沙發那邊爭著玩遊戲機，又叫又笑，全情投入。但觀眾也聽不到他們的聲音。

台上祇響起 Andrea 的雄渾歌音，驟眼看來還以為兩個女人在說著意大利話，唱著 Andrea 的歌。

舞台最前方，燈光焦點是坐在 CD 機旁，戴著耳筒，沉醉在 Andrea 歌聲裡的立德。

立德氣質文雅，幽幽卻蒼蒼，他全神貫注聽著 CD，不知身旁發生甚麼事情。

當立德眼神偶爾接觸到台下觀眾時，才做一個尷尬腼腆的表情，向觀眾微笑一下，點點頭打個招呼。

當立德開始向觀眾說話時，Andrea 的歌聲才漸收細。

立德　　（對觀眾）他就是 Andrea Bocelli，安德列·波加利。他擁有一把世界上最美麗的聲音！Céline Dion 說過：「如果上帝會唱歌，那他的嗓子一定跟 Andrea 的差不多！Pavarotti 也說過沒有人會比 Andrea Bocelli 唱得更好！我就是因為這樣而成為 Andrea 的忠實歌迷。（想一想）十年前吧！我第一次聽到 Andrea 唱這首 "Con Te Partirò" 是在 Las Vegas，拉斯維加斯！一家十分豪華的酒店 Bellagio 門前那世界聞名的噴泉。隨著 Andrea 蕩氣迴腸的歌聲，一起，一落，一高，一低，一聚，一散，一收，一放，變幻無窮。就像人生一樣，一剎那色彩繽紛，奔騰飛躍，接著又默然沉寂，等待部署下一次的繽紛時刻！（稍停）那時候我既激動又神往，我分不清是噴泉的水聲，還是 Andrea 的歌聲！我開心到流下喜淚！她看著我，很奇怪的看著我，用手抹去我眼角上的淚珠，笑著，說我是個傻瓜。然後她輕輕地親了我一下！再喚我一聲傻瓜，又親了一下！

立德惘然，不期然用手摸著自己的臉，又突然醒覺。

立德　　（怕觀眾誤會）不是 Andrea，當然不是他！我是說我的女朋友！那時候，我好像是在夢境裡面！（稍停）去拉斯維加斯不是因為想賭錢，她說，聽說 Las Vegas 每一家賭場都有一個設計主題，氣派萬千。她說好想好想看一下七彩絢爛的彩燈，就這樣，我花了六萬塊去看 show，看賭場，住 Bellagio，還特別訂了一間能看見那個噴泉的房間。我仍然記得她是多麼的開心、雀躍。我仍然記得那個噴泉的一收一放，一起一落！

而我，就是那個噴泉，一次繽紛高放之後，就沉落了，再等待下一次，一等，就等了十年！仍然在等，默然的，靜靜的，仍然聽著Andrea的這首〈告別的時刻〉，去等待下一次的絢爛繽紛！

其實，立純在那邊已不時看看立德，又看看兩個孩子，終於忍不住了。

立純　　老三！

立純皺著眉頭在叫，Andrea歌聲擴大，但已蓋不住立純的聲音。

立純　　老三呀！過來吃飯喝湯呀！湯都涼了！（轉對女兒）雅儀，好了，別逼我說第二次！

大勇　　雅儀，一日一成語！「樂極生悲」啊！

立泰　　浩俊！浩俊！馬上洗手吃飯！

翠玲　　浩俊，聽不到你爸喊你麼！？

立純　　雅儀，你就不信我扔掉你的遊戲機啊！Action！（再對立德）老三！

立德　　（馬上）哎！

立德立即放下耳筒，Andrea的聲音頓然消失了。
立德站起。
浩俊與雅儀終於停止玩遊戲機，也走過來。

立德　　（對觀眾）我大哥跟二姐都擁有一副嘹亮雄厚的嗓子，有潛質唱opera，如果經過好好訓練的話──

立泰　　吳立德！

立德　　收到了！

立純　　大的不良教壞小的！雅儀這方面就跟三舅舅一個模樣似的！

翠玲　　（對兒子）兩個都玩瘋了。

浩俊　　給小雞清屎呀！

翠玲　唏，要吃飯了你還又屎又尿的，你——

雅儀　他媽哥池出第三代了！

立泰　不許買啊，浩俊！

浩俊　你給我買，我也不要！把雞養大，多辛苦唷，我可沒有那樣
　　　的耐性和愛心！

雅儀正走近飯桌旁之際。

立純　（發火，凶相）洗手呀你！你——唏——你！

立純欲打過去。

大勇　都說了「樂極生悲」唷！！

浩俊　哈哈哈——

翠玲　（打兒子屁股）你笑甚麼笑！？

立德正欲坐下。

雅儀　三舅舅沒有洗手呀！一起進去洗手！

立德　（對雅儀）嘩，你甚麼時候當管家婆了你！

浩俊　哈哈哈……

立德　（嬉笑地對二人）來吧！

三人嬉笑著欲進內洗手。
剛好這時阿愛捧著一碟餸菜從廚房走出。
立德三人差點碰到阿愛。

阿愛　小心！小心！

吳堅一看，大急，終於開腔了。

吳堅　　看著點，小心呀！小 ——

阿愛巧妙避過，三人又嘻嘻哈哈的走進去。

阿愛　　沒事，沒事！別緊張！

阿愛把菜放下。
大勇已急不及待嗅著香味。

大勇　　嘩！好香！好香呀愛姐！嘩！一流！

立純已開始不悅。

阿愛　　（笑）那多添幾碗飯吧，二姑爺！

阿愛轉身回廚房。

吳堅　　還有菜嗎？
阿愛　　就炒個青菜，先吃吧！

阿愛已返回廚房。

大勇　　唔！今晚終於有家常菜吃了！
立純　　（已忍不住）你這是甚麼意思啊！這麼興奮，哎！？甚麼意思啊？！
大勇　　用不著這麼大反應吧！？
立純　　我問你用不用這麼大反應才是！

立泰與翠玲也笑了。

大勇　　那我真的很久沒有吃過家常小菜嘛！
立純　　那該是誰的責任，誰的錯呢？

大勇　哎，不就是説一句話罷了，用不著每句話都要分析、研究、檢討、問責吧？！我表達我的感受而已，也沒有其他意思。這都不是對與錯的問題嘛！

立純轉望翠玲露出渴求認同的表情。

翠玲　(笑著説) 你別生氣，你大哥也是這樣，更壞！我每天晚上辛辛苦苦弄得滿身是汗把飯做好，累得自己也沒胃口吃，他還説：老婆，要不明天我們上館子算了！兒子還馬上鼓掌贊成，你説我多沒 face！

立純仍在氣，但感覺到手機在響。

立純　(接聽) 怎麼了？説呀！

立德與浩俊、雅儀已洗過手出來，各就其位。

浩俊　媽咪你説誰沒 face 了？！
翠玲　我説你不聽話，學習又散漫，成績又差，我很沒 face 呀！
浩俊　關我甚麼事了？！

與此同時，立純一臉生氣的樣子。

立泰　(對兒子) 問問問，問甚麼問呢！自討沒趣！
立純　(對手機，生氣地) Don't give me problem, give me the solution!!!去找呀，翻呀！翻天覆地找到為止！就這樣！(掛線)
吳堅　難得一家人都在！來！吃飯了！吃飯！
大勇　(馬上) 岳父説得對，其實我的意思就是説好久沒有回來跟岳父一起吃飯了！

雅儀仍拿著他媽哥池玩。

立純　　（瞪大勇）這才叫人話！（看見雅儀在玩機）給我，充公！
雅儀　　唔 —— 媽咪！

立純更不打話，一手搶過他媽哥池放入自己手袋。

大勇　　（取笑女兒）樂極生悲啊！
吳堅　　吃飯！吃飯！

眾人開始吃飯。

浩俊　　爺爺吃飯！三叔吃飯，二姑姐二姑丈吃飯，爹哋媽咪吃飯！
雅儀　　全世界吃飯。
浩俊　　（對雅儀）這也行？！
立德　　唷！你甚麼時候變得這麼省唔管家婆！
雅儀　　這叫快而準！節約口水。
大勇　　雅儀，太沒禮貌！
立純　　（馬上）我女兒IQ高，腦筋轉得快！有創意！

這時阿愛剛出來，放下一碟菜。

阿愛　　菜齊了！
立純　　（馬上）阿愛！有辣醬嗎？
阿愛　　有！

阿愛隨即轉身往廚房，翠玲開始打量阿愛身型。
吳堅表情特別，緊張阿愛要兩邊張羅。

立德　　（邊吃邊說）我們真的好久沒有一家人一起吃飯了。

| 翠玲 | 最近搞建築的旺得不得了，你大哥公司的 project 多了，整天開會、加班，忙個不停！別說吃飯，就算是 ——（轉話題）吃飯！ |
| 立泰 | 有你在這裡照顧老爸不是挺好的嗎？你看爸，愈來愈精神，容光煥發，哪裡像 —— 吃飯！ |

阿愛出來，放下辣醬，立純沒有說「謝謝」，祇顧著回應立泰說話，細心看父親。

| 立純 | 真的咁！爸的臉色真是比從前好多了！看來那個新藥真管用！ |

阿愛已站到吳堅身旁，為吳堅夾菜，照顧吳堅喝湯。

翠玲	爸，醫生怎說呢？那新藥真的這麼厲害麼？！
吳堅	怎可能好得了！你以為是靈丹麼！醫生說這藥祇是減慢癌細胞擴散，始終都是 ——
阿愛	走一步看一步嘛！給點信心，樂觀點！
吳堅	樂觀！（望著阿愛）我每一天都是賺回來的！我心足了！
阿愛	這就對了！說不定哪天又會發明甚麼新藥呢！
大勇	我說多虧愛姐的細心照顧，岳父才會龍精虎猛！一天比一天好。
立德	自從愛姐來了之後我也得救了。輕鬆多了，不用一放學就趕回來，我們校長一直覺得我躲懶，不想留在學校搞活動！多久了？（想一想）有兩年嗎？愛姐你來我們家有兩年嗎？
阿愛	（笑）沒算過 ——
立泰	差不多兩年吧！爸從醫院回來之後 ——
浩俊	我記得！那時候你們說爺爺出院回來等死！等呀等，等到現在還沒 ——
泰/玲/純	（齊喝止）浩俊！！

浩俊　　你們是這樣説的 —— 你們還説 ——
翠玲　　住口!大人説話不准你插嘴 ——

翠玲轉望吳堅,眾人亦轉望吳堅。
吳堅先望著眾人,再望浩俊。

吳堅　　浩俊,你説得對!爺爺就是欣賞你從小到大都這麼單純!
立泰　　IQ零倒是真的!笨蛋呀!
雅儀　　(笑)哈哈哈……表哥IQ零,哈哈哈……笨蛋!唷 ——

浩俊瞪著雅儀,欲過去打她。
雅儀一不小心,碰跌飯碗在地上,飯菜瀉了一地。

立純　　你看你,你看看你!真是……!

阿愛立即走過去,用紙巾清潔地板。

大勇　　謝謝!(對雅儀)弄髒了衣服嗎?
浩俊　　(笑)活該!笑我!
雅儀　　咄!
吳堅　　阿愛,讓他們收拾吧!
阿愛　　(仍蹲在地上)沒事!沒事!

阿愛站起,欲把污物往廚房丟。
翠玲正在觀察阿愛的一舉一動。

大勇　　(叫雅儀)快謝謝愛姐!(見雅儀沒反應)雅儀!你太沒禮貌
　　　　呀你 ——
立純　　(生氣)你幹嗎總是説女兒沒禮貌,現在有禮貌還管用嗎!?
大勇　　——!?(張口怔住)

立純　要是女兒又笨又懶，不讀書，不長進，光懂禮貌有甚麼用？

大勇　——！？

立純　（喝）雅儀進去洗手！Action！

雅儀進去。

翠玲　浩俊你也去！

浩俊　關我甚麼事？！

翠玲　一起去洗！快呀！

兩孩子努著嘴進去，互相推撞的。

大勇　（對立純）我每次給她做教育你都 ——

立純　（插話）你這不叫教育！她現在根本不懂這些小節。你要他
　　　千多謝萬多謝，她講十句多謝都是 —— 假的！

與此同時，翠玲離位走到廚房那邊窺探阿愛。

大勇　（怔住）你 ——

立純　（仍不放過）假的！假呀！至少我女兒真性情啊！不虛偽！
　　　請傭人不是幹活那請來幹嗎？！

大勇　——！

立純　她paid的！她有薪水的！！你每天做牛做馬，你下班，你老闆
　　　有沒有跟你說「謝謝你了，辛苦你了？！」拜託你搞清楚基本
　　　概念再來教女兒講基本禮貌吧！林大勇！

立德　（對大勇）二姐上學的時候是辯論精英，拿過好幾次校際賽
　　　的冠軍！

大勇　那她倒是一直都沒有停過鍛鍊！

翠玲　（走回來）別吵啦！別吵啦！喂，喂！（興奮、雙眼發亮）你們
　　　有沒有留意阿愛呀！

眾人反應，吳堅也微愕。

翠玲　　你們有注意到嗎？她的樣子，她的臉色，多紅潤！她剛才
　　　　蹲下，起來，走路 ——
立泰　　你想說甚麼呀你！
翠玲　　女人的直覺？！
立純　　甚麼直覺？！阿愛拍拖了？！
翠玲　　不止這麼簡單！
立純　　（馬上問吳堅）爸，阿愛是不是常常請假？！偷偷出去拍拖。
吳堅　　—— ！
翠玲　　她是不是常常不回家睡覺？！
吳堅　　—— ！
立純　　老三！
立德　　（跳起來）啊！我怎麼知道啊？！難道我整天去她房間偷窺
　　　　她在不在嗎！
翠玲　　我根本就覺得她 ——

這時阿愛走回來，翠玲即住口，頻向眾人打眼色。

阿愛　　（問吳堅）怎樣了？飽了？給你添點湯好嗎？
吳堅　　你坐下吃飯吧！坐！你一直在瞎忙！吃吧！

阿愛即坐在吳堅側，拿起碗筷，吃他們吃剩的菜。
全部人都凝住，看著阿愛。
阿愛初不為意，大口大口的吃，不時摸摸肚子，一副孕婦的神態。
良久。
阿愛才發覺眾人望著她，還以為自己弄污了衣服。

阿愛　　（怔一怔）飽了！？不吃了？！二姑爺，飽了麼？
大勇　　（如夢初醒）飽 —— 飽了！愛姐。
阿愛　　（放下筷子）我去添點 ——

吳堅　　阿愛，坐下！

阿愛　　湯都涼了——

吳堅　　別管了！坐下吧——

阿愛應了一聲，坐下，再吃飯。

吳堅　　我今天讓你們都回來吃飯，是打算跟你們講——我要——

就在這時，雅儀與浩俊跑進來，十分興奮。

雅儀　　媽咪媽咪，冰箱裡有一個生日蛋糕呀！

浩俊　　對呀！好大、好漂亮的！

立泰　　爸，你生日！？

翠玲　　你這兒子怎麼搞的！你爸甚麼時候過生日都不記得，爸生日
　　　　是年初三，赤口，最好記！

立泰　　那麼，是誰生日啊？老三？

立德　　我生日是聖誕節，大哥！

雅儀　　我下個月才生日！那是誰的生日呢！公公，是誰呀？

吳堅　　是阿愛！

眾人　　——！

吳堅　　阿愛生日！

眾人駭住，連阿愛也愕然。

阿愛　　你甚麼時候去買的——那個蛋糕？！你一個人出去買的？
　　　　你出去怎麼不告訴我？

吳堅　　打電話訂的，下午送過來的！

阿愛　　那你不告訴我？！哎！？

吳堅　　想給你一個驚喜嘛！

眾人看見兩人的態度，始知事不尋常了。

祇有雅儀少不更事。

雅儀　　太棒了！可以吃了嗎！？可以吃了嗎！？
吳堅　　等等，先讓公公跟大家宣布一件事情。

眾屏息以待，像等待山洪爆發一刻。

吳堅　　（堅定而平靜）我要結婚！
眾人　　——！？
吳堅　　我要跟阿愛註冊結婚，正式結為夫妻。
立德　　爸！
吳堅　　阿愛已經懷孕三個月了！

此語一出，眾人更反應強烈。

立泰　　（駭住）——！

立泰身旁的碗跌在地上。

浩俊　　爹咃！？輪到你了！
阿愛　　——！讓我來——
吳堅　　你坐下！以後誰丟了東西，誰打翻東西就自己去收拾！
　　　　（再對阿愛）你別走開！

立泰無奈蹲下清理地上的飯。
立泰站起。

吳堅　　阿愛懷了孩子，再過幾個月就不可以操勞了！
翠玲　　（不想孩子聽到）浩俊、雅儀進去洗手！

浩俊　　哎!?又洗手?!我又沒有打翻東西!

吳堅　　大家都不需要洗手,兩個小孩也要聽,也要知道。

眾人　　(屏息著氣)——

吳堅　　浩俊也記得,那時候醫生說我祇剩下三個月的命,叫大家有心理準備。

眾人　　——!

吳堅　　我為免死了之後,要納甚麼遺產稅之類,太麻煩,所以就把所有的積蓄平均分成三份給你們三兄妹。而我堅持從醫院出來回到這祖屋裡!因為我不想在醫院裡等死。(望阿愛)後來就請了阿愛來——

眾人各自盤算,各有反應。

吳堅　　你們母親已經死了二十五年,我養大了你們三個,已經盡了當父親的責任。問心無愧了!

眾人　　——!

吳堅　　現在,就讓老爸來求求你們一次!

一眾強烈反應。

吳堅　　放心!錢,我不會要求你們還給我!我死了之後,希望你們把阿愛當成小媽。這個孩子是你們的親弟弟!

雅儀　　Baby舅舅?

吳堅　　對啊!你多了一個小舅舅。(望浩俊)你就多了一個小叔叔了!(對子女們)我希望你們珍惜這份親情,你們三個,都有責任把我這個孩子養大,供書教學,撫養成材!那我就死得瞑目了!

眾人　　——!

眾人凝住、呆住。

吳堅依然堅定平靜。

阿愛緊緊握著吳堅的手,給他一個安慰的微笑。

良久，良久。

眾人仍默然，怔住，仍不敢相信這突如其來的事實。

吳堅　　是不是有話想說？

眾人　　——

吳堅　　說吧！

吳堅逐一望著眾人。

吳堅　　立純！

立純　　——？！

吳堅　　說吧！說真話！你說的，不要假！

立純　　爸！爸你今年七十歲了——

吳堅　　整整七十了！而且快要死了！

立純　　那——那——

吳堅　　正因為這樣，我更焦急要跟阿愛註冊，還她一個名分！

立泰　　爸——你這樣做，那——

吳堅　　說啊——

立泰　　你讓我們一時之間怎麼接受啊，哎，唉！我——

翠玲　　爸，你跟阿愛的年紀相差四十年呀！

立純　　換了是別人我就祇當是個笑話來聽，但你是我們的爸爸呀！
　　　　這事不是開玩笑的！

吳堅　　我比認真還要認真，我是想清想楚才決定的。相差四十年？
　　　　阿愛願意，她不介意。（問阿愛）阿愛，你介意嗎！？

阿愛柔情地拍拍吳堅肩膀，表示不介意。

立純撞了大勇一下，狠狠示意他說話。

大勇　　岳父，我——（想一想）沒話說，我沒意見！

翠玲　　三叔！

立德　　哎！？── 我也 ── 沒意見！

立純　　立德！

立德　　真沒意見嘛！

吳堅　　我不會麻煩你們，我會自己去辦結婚手續。

浩俊　　等等！爺爺，我今年十三歲，小叔卻還是一個baby？！

雅儀　　我今年十歲，我二十歲的時候時baby就十歲 ──

吳堅　　(微笑) 對呀！浩俊那時候應該大學畢業，工作了，你們都有　　　　責任養育和教導小叔啊！

俊／儀　(強烈反應) 哎！？這可慘了！

眾人反應各異。

燈暗。

Opera的悲情音樂擴展，沒有歌聲，短短的一段，由澎湃至幽怨，幽默地襯托著這個過場。

第一幕
第二場——兄妹談再婚

小園子內，坐著立泰、翠玲和立純。

飯廳那邊暗燈，隱約有些人影，是阿愛、立德和大勇在清理飯桌，阿愛也在掃地清潔。

浩俊與雅儀已坐在沙發玩遊戲機，而吳堅已回房裡去。

燈光的焦點集中在小園子。

祇見立泰呆住、凝住、立純愈想愈焦慮，氣憤。

翠玲不時轉身看客廳那邊。

几上放著幾杯茶。

翠玲	(看著飯廳那邊) 這個女人真厲害！你看她多鎮定多從容！我們都給她氣得頭頂冒煙了！哈，她倒是若無其事的樣子！(望著呆呆的丈夫) 喂，你怎麼了？！
立泰	透不過氣來！很難受，好想吐啊！
翠玲	有帶血壓丸嗎？要不要給你掃掃背呀？喝口茶吧！唉，現在好像是你懷孕似的！
立純	所以説大陸女人厲害嘛！爸七十歲了，一點自制力也沒有，怎會給她勾引的呢？！下了甚麼藥呢你們説？
立泰	咳！咳！咳！叫那個傻瓜過來！
翠玲	(站起，叫) 浩俊！
立泰	嗜！大的那個呀！
翠玲	——？！
泰/純	(齊聲) 立德呀！
翠玲	(才醒覺) 哦！三叔！三叔你過來一下！

立德走進園子，望著三人。見三人瞪著他，一頭霧水。

立泰　　(對立德) 這事你知道了多久？

立德　　甚麼事？爸結婚？！剛知道啊！

立純　　我們是說，阿愛搭上爸的事啊！你知道了多久！？

立德　　也是剛知道啊！

立純　　你是笨還是白癡呀你！那你 —— 你看不見的嗎？！你平常
　　　　沒有注意到嗎？他們甚麼時候 —— 好了很久嗎？！

立德　　愛姐每天都侍候著爸，跟爸一起嘛！

翠玲　　總該有些蛛絲馬跡吧？！

立德　　他倆一向也很融洽！我下課回來已經累的祇顧往床上爬！
　　　　老實說，我也非常驚訝。想不到，爸跟愛姐竟然能培養出感情來！

立純　　阿sir，培養感情，好浪漫啊！你把這件事情美化了！

立德　　爸是認真的！我看得出來爸很緊張、很關心愛姐！

立純　　哦！那就是說你一早就看出他們 ——

立德　　吶吶吶，你別挑我字眼兒啊！

這時大勇聞聲也走進園子來，站在他們後面，聽著他們對話。

立德　　爸有權這樣做！每個人都有權去愛！

立泰　　愛？阿愛真的愛爸嗎？！

立純　　你失戀了這麼多年！到現在不是還沒找到對象嗎？！愛，哪有
　　　　這麼容易！

立德怔住，憤怒，羞得滿臉通紅，立純也自知失言。

立德　　吳立純，你 —— 你 —— 你這樣來傷害你弟弟的自尊？！

立純　　Sorry！我說錯了。

立德　　你不配當姐呀你！

立純　　我都說 —— 我這樣講 —— 是因為我關心你呀 ——

立德　　針針見血，你以為我是姐夫啊？！祇會忍氣吞聲，給你欺負啊？！

這次輪到立純怔住。

立純　你説甚麼?!

立德　我關心你呀!多記一句成語:「物極必反」呀!

立純　你説我欺負大勇?你太不了解他,我能欺負他嗎?!

這時,立純與立德已看到大勇站在後面。
立純怔住,立德尷尬,立泰與翠玲也望著大勇。
大勇望著眾人。

大勇　好了,先別打岔!繼續討論岳父這件事,ok?!

立泰　(胸口又痛)要我們照顧她們兩母子一輩子?!老爸這招真
　　　要命!好絕!我寧願他要我把家產還給他!

翠玲　我以後該喚阿愛做阿愛,還是叫她小媽呢!坦白説,我其實
　　　連她姓甚名誰都不知道呢!

立純　騙局!簡直就是一個騙局!一個七十歲的老頭子敗在一個二十八、
　　　九歲的女人手上,最糟的是我們都成了犧牲品,還禍及第三代!

這時,雅儀走進園子。

雅儀　(對立純)媽咪,把小雞還給我!

立純　不給!不許玩!進去給我好好坐著!

雅儀　我去你包包拿!

立純　你試試看!

雅儀　那好吧,你就幫我把小雞養大!這個責任交給你了!

翠玲　養大它?

雅儀　對呀!它餓了,給它吃壽司、香腸,它不高興了,就給它吃
　　　雪糕、蘋果布甸,要陪它玩,還要給它清理便便!不衛生
　　　它會病的,不管它,它會死的!

翠玲　等等,你怎麼知道它不開心、它生病了?!

大勇　一按就能看見小雞的表情呀!Show給你看的!現在的
　　　科技真是進步,很快就發展到人雞對話了!

立純　(對雅儀)雅儀,你進去,別礙事!

雅儀　　那你記得餵它吃 ——

立純　　（大聲呼喝）進去呀！Action！

大勇　　林雅儀！物極必反（知道又失言了）不不！嗯 —— 呀，樂極
　　　　生悲啊！（用手勢）進去吧！

雅儀努著小嘴進去。

立德突然好像頓悟似的。

立德　　我知道問題在哪裡！

眾人　　——！

眾人以為立德有提議。

立泰　　你有好提議？

立德　　你們由始至終都覺得這事是錯的，是壞事，是悲劇！

立泰　　（啼笑皆非）你覺得這是好事？是喜劇？！

立德　　我覺得這是事實，是已經發生、存在的事實！而我們應該想
　　　　想怎樣去面對，怎樣去接受！

立純　　（說反話）那很簡單啊，等孩子生出來就由你來照顧，我們
　　　　有錢的話就每月共同分擔，缺錢了你就全負責！你還可以再
　　　　偉大一點，一輩子不娶老婆，守貞守節，把這個弟弟養大！

立德　　好一名嘴巴不饒人的毒婦！

立純　　我說的是事實，大家應該去面對，去接受！不是嗎？！

立泰　　所以我就該開開心心接受！若有同事問起，我就直接說，
　　　　我爸七十歲了還玩結婚！我比那位小媽大二十歲，我做老
　　　　兒子啊！我多熬五年就拿退休金了，但我有個弟弟還沒斷奶
　　　　呢！哈哈哈哈哈，你看我爸多厲害，七十歲了，有癌症，快死
　　　　的人了，還那麼精力旺盛，還可以生孩子！

純／玲　（齊聲）這就是問題了！

立純　　（對立德）傻瓜！我們說了一整天了，你還不明白？

立德　　——？！

立德怔住，望著三人。

第一幕
第三場 —— 切蛋糕

就在這時，雅儀、浩俊跑進來。

雅儀　　（笑，開心）切蛋糕了！切蛋糕了！媽咪！媽咪！

立純　　（狠狠地）再吵我就把你的頭切下來，切！！

大勇已發現吳堅出現。

大勇　　呀 —— 岳父！小心啊！岳父！

眾人抬頭望，原來吳堅已站在後面，依舊平和堅定。
大勇走過去扶他。

吳堅　　來吧！大家進去，切蛋糕吧！

眾人怔住，沒有行動。

吳堅　　（望著眾人）就當是給爸面子好不好？！進來，開開心心吃
　　　　蛋糕，來呀！

眾人互望才稍移身。

大勇　　（打圓場）來，一起切蛋糕！

浩俊與雅儀開心的先跑進廳裡。
客廳這邊桌上已放了一個生日蛋糕。
阿愛站在桌旁，用微笑迎著各人。

大勇　　點蠟燭！點蠟燭！

雅儀　　要點多少根呀？！

阿愛　　（笑）隨意啦！一根就可以了！這蛋糕好漂亮呀！（看吳堅）
　　　　多謝你啊！

浩俊　　唱生日歌，爺爺，過生日要唱生日歌的！

吳堅　　好！

大勇　　大家一起唱！來！

立純　　（輕聲，瞪大勇一眼）用不著這樣賣力呀你！

大勇也瞪立純一眼，還以顏色。

大勇　　預備，一，二，三 —— Happy birthday to you…

除了大勇、浩俊、雅儀、立德的歌聲之外，立泰、翠玲、立純微張口，
沒有唱出聲來。
阿愛其實也鑒貌辨色，深知各人對她的看法，為了令吳堅安心，阿愛
不時以欣喜、開懷的眼神望著吳堅。
生日歌總算唱完了。

雅儀　　（拍掌）Yeah，yeah！

浩俊　　愛姐許願呀！

雅儀　　切蛋糕之前要許願的！

阿愛　　——？！

吳堅　　來 —— 許個願！

阿愛　　（想了想，望吳堅）我希望你長命百歲，我希望咱們一家人
　　　　開開心心！！

阿愛手起刀落，把蛋糕一切。

儀／　　（齊聲）Yeah！生日快樂！
俊／
勇

掌聲。
暗燈。
Andrea的歌聲同一時間放出。
在歌聲中準備第四場。

第一幕
第四場 —— 補習

下午近黃昏，大廳。

Andrea的"Sogno"（〈夢〉）播放著，他充滿感情的歌聲，迴蕩在整個客廳裡。

燈漸亮至光，見到立德又坐在CD機的位置，戴上了耳筒，表情陶醉神往。衹不過，這一次他幽幽的目光全投注在餐桌那邊，那邊坐著浩俊和她美麗的補習老師 —— 曾如潔。如潔的位置剛好可以和立德對望。

立德詐作專注聽歌，但又情不自禁頻頻偷望如潔。

如潔也詐作專注教導浩俊，但總是心如鹿撞。在立德面前她收斂對浩俊的嚴峻與惡相，露出温柔耐性的一面。

如潔在浩俊的習作簿上改著，説著，先聽不見內容。（因為先是立德的主觀角度出發，所以衹有Andrea嘹亮的嗓音。）

浩俊繫著校服領帶，旁邊有個大背囊書包。一臉無心向學，慘受煎熬的樣子，托著腮，苦著臉。

良久。

立德才知失儀，面對觀眾，尷尬傻笑。

立德　　（對觀眾）她叫曾如潔，是浩俊的語文補習老師，浩俊的學校靠近這裡，而Miss曾又説這裡方便，靠近她家！所以大哥大嫂就安排逢星期一、四，浩俊下課了，來爺爺這裡補習，我有空又可以給他補習maths.，真是一個好主意！所以我每個星期一和四，都停了所有的課外活動，甚麼都不幹，趕回來聽CD！！

立德再望如潔。

立德　她很優雅，很有氣質，跟我學校那些大媽女同事很不一樣。看著她，我有一種莫名和特別的感覺！她讓我想起我曾經是一個噴泉。一個在零下四十度已經冰封了的噴泉。

Andrea的歌聲停止。

觀眾開始聽見如潔與浩俊那邊的對話了。

如潔邊改浩俊的功課簿，邊教他。

如潔　（仍舊溫柔）說了多少遍，哪裡有 It been raining 的？ It has been raining 或是 It's been raining for a few days。要加一個 for 字。It's been raining for a few days！完成進行式 perfect continuous tense！

浩俊　—— 好難記住呀！Miss曾！

如潔　硬記有用嗎？！要活學活用啊！來想一句！馬上想一句。就像，一件事情已經開始了一段時間，但是還沒有結束的，想一想？！唔！

浩俊　（在思索）開始了？沒結束？

如潔　唔！——？！

浩俊　My grandfather has been dying for a long time！

如潔　What?

浩俊　My grandfather has been dying —— 真的！我爺爺開始了等死，但還沒有死！

如潔　（睜大雙眼）——？！

浩俊　Cancer 呀！沒法醫了！死定的！

如潔不期然望望立德。

浩俊　放心吧！我三叔聽不見的！（用動作表示他戴著耳筒）他腦袋缺塊筋的！

如潔　哈，你怎可以這樣說你三叔？！唔 —— 沒有 has been dying 的！要嗎就 has been ill for a long time 要不就 he is dying！Is dying 就可以用 present continuous tense 就是快要死去的意思！

浩俊	Is dying —— 是呀！Is dying 呀！

這時阿愛走進廳，見立德戴著耳筒，走過去，輕輕拍拍立德。
立德醒覺，除下耳筒。

立德	（看愛姐）——？！
阿愛	三少爺！麻煩你進來幫幫忙！要換被袋床單！我——不敢用力！
立德	好好好！你千萬別搬重的東西！讓我來！！

立德跟阿愛走進去，還腼腆回望如潔一眼。
阿愛看在眼裡，忍俊。
立德一進去，浩俊即走過去CD機那邊，快速把耳筒戴起，聽聽是甚麼。

如潔	（即回復凶相）喂喂喂你造反了你！你幹甚麼呀你！
浩俊	（做鬼臉）啐！都不知道是甚麼歌！我還以為他在聽〈無賴〉咧！
如潔	（板起臉孔）你知不知道你侵犯了你三叔的隱私權呀！
浩俊	「偷窺」英文怎麼說啊，Miss曾？
如潔	甚麼「偷窺」啊？
浩俊	三叔 has been「偷窺」you for a long time！
如潔	（怔住）——！？
浩俊	沒錯吧！文法沒錯呀！
如潔	（羞嗔）你 ——！咄！你呀 ——
浩俊	呦！要拉屎！休息一下好嗎？Miss！

浩俊作急狀，走入廚房那邊。

如潔	又偷懶！真沒用！

廳裡除了如潔之外並無他人。
如潔望著耳筒，看立德進去的方向，又再看耳筒。
終於忍不住，如潔戴上耳筒。

Andrea的"Sogno"隨即蕩出。

如潔邊聽邊拿起"Sogno"這歌的CD盒。

如潔凝住，表情特別，感覺莫名，望著CD封面。

這時，立德已出來，怔一怔，站在如潔身後。

如潔仍未覺察。

當如潔轉身看見立德，驚、羞、即放下耳筒。

兩人尷尬，害羞，不知如何開口。

如潔　　（輕聲）Sorry！

立德　　不要緊，繼續 ──（示意）

如潔　　（看CD盒）Andrea Bocelli？！你懂意大利文？！

立德　　（搖搖頭）我喜歡他的歌聲！去聽，去感覺和幻想。這就是
　　　　音樂的功能，能把歌聲，把感情傳送，互通！

如潔　　他 ── 看不見的？

立德　　對！可能就是因為這樣，他唱歌更加真摯動人！

如潔　　對！因為他知道，他不可以像其他人那樣，用眼神去交流，
　　　　去表達感情！

兩人不期然又對望，即各自臉紅，避開對方眼神。

立德　　所以健全的人，應該更加珍惜眼前所擁有的！

如潔　　對！你說得很有道理，你說話很有內涵啊吳Sir！

立德　　對！（知道說錯）不對！我 ── 我想說，我的同事都說我是個
　　　　大悶蛋！很out！

如潔　　怎麼會呢！我覺得你是一位好好先生！你很少發脾氣啊？

立德　　對的，我 ── 不喜歡吵架！你也是啊！（如潔反應）浩俊這麼
　　　　難教，你還是這麼有耐性，循循善誘！

如潔　　我喜歡挑戰高難度啊！呀！他說吳老伯有病 ──？！

立德　　（點頭）末期肝癌！

如潔　　（作驚訝狀）看不出來耶！我覺得吳老伯精神很好！

立德　　他七十歲了！年紀不小了！

如潔	哦！
立德	我也是 ——
如潔	（真的驚訝）遺傳？！
立德	——？！
如潔	你的肝也有事？！
立德	（知道誤會）不不！—— 我是說 —— 我的年紀也不小了！
如潔	——？！
立德	（深呼吸）我比你大很多！我 —— 我快四十了！
如潔	看不出來啊！嗯 —— 其實，我也 —— 快三十了！（羞，垂下頭）
立德	真的嗎！！—— 不像 ——
如潔	男人大點好！思想成熟，有生活體驗！好呀！

兩人又羞得怔住，尷尬。
當兩人再次抬頭互望時。
浩俊從廁所走出來。

浩俊	真舒服！

立德，如潔急急彈開。
立德即套上耳筒，不敢再望如潔。
如潔即返回餐桌旁。
浩俊一骨碌坐回原位，如潔暗怪浩俊破壞兩人機會，瞪著浩俊。

浩俊	（不解，望如潔）——？！
如潔	（喃喃）早不回遲不回 ——
浩俊	哎？！
如潔	（忍著火氣）都搞定了？！
浩俊	搞定了！
如潔	You must have forgotten something！？

浩俊	——？！
如潔	Just think！
浩俊	（看看自己雙手，恍然）——？！
如潔	Good！Go！Wash your hands right now！
浩俊	Yes, Madam！（走了幾步，回頭）祇有當媽媽的才總是叫人去洗手！You like my mother！
如潔	I don't like your mother！我怎麼會喜歡你媽咪啊！And I don't look like your mother！而且我的樣子也不像你媽咪！Say it again！
浩俊	（努力）You order me just like my mother does！
如潔	Correct！Good boy！Now go！

浩俊喜孜孜走入廁所。
如潔趁機會，急走到立德身邊，拍一拍立德肩膀。

立德	（嚇一跳）——？！
如潔	（羞）可以嗎？！
立德	——？！
如潔	（指著 CD 盒）借給我！回家慢慢聽可以嗎？！
立德	（怔住，乍驚乍喜）——？！

兩人對望，兩情相悅。
Andrea 的歌聲再起，是 "Con Te Partirò" 最激昂，最高音的那一段。
浪漫而澎湃。
燈暗。

第一幕
第五場——説客

小園子內，坐著吳堅和旭伯。
旭伯望著吳堅，吳堅拿著一個軟而輕的油甘子葉枕頭，往鼻前嗅呀嗅，
旭伯眼神期待。

吳堅　　（聞著）是油甘子！是這個味道了！

旭伯　　——真的？！

吳堅　　對呀！人家沒騙你！不然你拆開來看看裡頭。

旭伯　　不要！拆了我縫不回去！哎！我還去店裡罵那個老闆是騙子！
　　　　原來我真是嗅覺失靈了！甚麼都聞不到！

吳堅　　你鼻塞而已！？

旭伯　　我真的沒有嗅覺了！我聞不到味了！

吳堅　　（想一想）你把眼睛合上！閉上不要看！

旭伯真的把雙眼合上。
吳堅遞自己的手往旭伯的鼻前。

吳堅　　聞一下！甚麼味？！

旭伯　　（嗅）唉！糟糕！真的聞不到！

吳堅　　那就是正常咯，你看，哪裡有味！

旭伯睜眼一看，才看見是吳堅的拳。

旭伯　　哎！咄！

吳堅再順手把身邊的拐杖遞前。

吳堅　　（問旭伯）甚麼顏色！？

旭伯　　（跳起來）你瘋了你！你以為我是色盲嗎！我是嗅覺失調！
　　　　很快就連吃東西都分不出味道來了！

吳堅　　這副老骨頭開始到處都出問題了！千萬別像我那樣就好了！
　　　　（笑）你也六十五了！

旭伯　　就是嘛！阿堅，大家都一把年紀了！還搞甚麼註冊結婚啊！

吳堅臉色一沉，繼而明白。

吳堅　　哦！我明白了！說這麼久原來是為了這件事！難怪這麼好來看
　　　　我？！還給枕頭我聞？

旭伯　　本來就是送給你的！

吳堅　　我稀罕！？不要啊，拿走！是立泰跟立純叫你來做說客的？！

旭伯　　（語塞）——

吳堅　　混蛋！長這麼個歲數了還給人當間諜？！

旭伯　　你這樣會落得個甚麼下場？！你說！？就是給老朋友都笑你
　　　　臨老入花叢唄！

吳堅　　（一怔）我要你收回這句話，然後跟我道歉！

旭伯　　（昂著頭，不認輸）話都出口了，收不了！

吳堅　　（扔枕頭過去）諜匪！

旭伯吃了一記「枕餅」，不忿。

旭伯　　老而不！！說了就說了！你管得了嗎？！（將枕頭扔回去）

吳堅被扔中。

吳堅　　好一個「嗅覺失調」的諜匪！我——

正當吳堅欲扔回枕頭，就見阿愛拿著背心外套走出來，他立即將舉在半空的枕頭收回，抱在懷內。

阿愛　　（溫柔）怎麼了？

吳堅　　（迅速變臉）呀，對！看！阿旭買了一個油甘子枕頭給我！說會睡得舒服點哦！

阿愛　　謝謝你呀旭伯！

旭伯　　（也賠笑臉）唏！沒事！

阿愛替吳堅加上外套。

阿愛　　（邊說）天氣涼了，小心受寒！你們兩個老朋友慢慢聊吧！

吳堅柔情似水，雙瞳望著阿愛，送著她的背影，然後再轉過來三百六十度變臉，瞪著旭伯。

吳堅　　臨老進花叢？！我怎麼臨老進花叢了？我去嫖妓，我去玩女人，你都可以說我進花叢！說老，我知道我老，很老！還有絕症，但並不代表我要坐在這裡等死！

這時，阿愛帶著六姑進來小園子，六姑年過花甲，仍具風韻，提著一個鑲花手袋，笑意盈盈。

吳堅先看見六姑，再望一下旭伯。旭伯一見六姑，皺眉頭。

旭伯　　（急說）不是我讓她來的！我怎會叫她來？！

阿愛　　（對吳堅）你看是誰來看你了？！

六姑　　阿堅！精神愈來愈好了，真的！

吳堅　　六姑！

六姑　　（一見旭伯，喜悅）真巧唷，你也在！

旭伯　　誰要你來的？

六姑　　唷，怎麼我不可以來嗎？！

旭伯　　你早不來遲不來！

六姑　　唔！你這人真是？甚麼是「早不來遲不來」呀？！

阿愛　　你們慢慢聊，我去泡茶 ——

六姑　　你忙你的，我渴了會自己去泡茶！去！去吧！阿愛，小心呀！

六姑望著阿愛的肚。

阿愛拍一拍吳堅肩膀，出去。

六姑自行坐下，掏出一本記事簿來，翻開看筆記。

六姑　　「番禺伯」上個禮拜走了！

吳堅　　哦！想不到他還先我一步走！

六姑　　也算有福氣的！有子有孫，沒甚麼遺憾了！對了，給你們
　　　　象徵式做了五十塊帛金！（對旭伯）剛好你在，可以收賬了！

旭伯　　（邊掏錢邊說）嘩！最近很「傷」唷！我那份「生果金」還
　　　　不夠做帛金！

吳堅　　要不要連本帶利收回來？

旭伯　　閉上你的烏鴉嘴！

六姑　　我們這班老街坊已經買少見少了！呀，還有，廣州光孝寺
　　　　重修，我認捐了一塊瓦片三百塊錢，加了你們的名字了。

旭伯　　哎？！又 ——

六姑　　公數裡掏，別緊張！（想起來）哎！（在袋中掏出茶餅）
　　　　陳年普洱，廣州帶回來的，給你們的伴手禮，上等貨！

吳堅　　太客氣了！

六姑　　（看記事簿）差不多了，報告完畢。（放下記事簿）其實主要
　　　　是來問候你，看看你，阿堅，挺好呀，臉色不錯呀！

吳堅　　有心！

六姑深吸一口氣，滿意地，笑意盈盈，望望吳堅，又望望旭伯。
良久。

六姑　　你們剛剛聊甚麼？繼續吧！

堅／旭　——！

六姑	聊甚麼呀?甚麼「早不來遲不來」呀?!
堅/旭	——!
六姑	怎麼了?你們兩個男生聊的,就不讓女生聽嗎!?
旭伯	(一怔)這兒祇有兩個老頭和一個老太婆!你不是女生,你是阿婆,面對現實吧,阿婆!
六姑	(對吳堅)你看他那副德性!一點幽默感都沒有,真討厭!
吳堅	(對六姑)他是來當間諜的!他說,街坊們說我「臨老進花叢」呀!
旭伯	我是說 ——
吳堅	(插話,對六姑)他們真的這樣講 ——?
六姑	總之我沒講過 ——
吳堅	(緊接)他們真的這樣取笑我?真的麼?這樣污蔑我?!——
六姑	不論做甚麼也會有人在背後講的,有不同聲音,有多方面的意見!也不是壞事唷!祇是代表一種關心而已!我們都是過來人,我們三個也是 —— 哎 —— 死了老伴。

六姑故意望旭伯,旭伯即逃避六姑目光。

六姑	堅,我知道,有時候一個人 —— 一個「阿婆」(故意強調「阿婆」給旭伯聽)望著四面牆壁的那種 —— 那種寂寞!
吳堅	(馬上插話)寂寞?對不起,我一點也不會寂寞!從來不會覺得無聊!悶了我可以看電視,上公園,去圖書館,去茶餐廳坐坐,觀察一下眾生相,要不就坐巴士、地鐵去研究一下那些孩子為甚麼不懂讓座給老人家,研究一下為甚麼人愈多他們就愈喜歡摟摟親親的,兩個人纏成「脆麻花」似的,以博取其他人拍掌!

六姑不停點頭認同。

| 吳堅 | 在家裡做做運動,洗兩次澡就一天了!怎麼會寂寞?!我是老!我認老!一句「老伯」不能把我標籤成「完蛋」、「沒戲了」!我不會去老人中心,一身七彩蝴蝶精那樣,去做第三行第四棵長春樹,唱走音卡拉OK。(舉起V字手勢)給那些孩子不斷擺弄,對著鏡頭做「活力耆英」! 那根本不是我!我怎會喜歡這樣! |

旭/六　——

吳堅　我有我風采！我還有要求，有見地。一樣觀察著這個世界、這個社會，一宗新聞，一件小事，一齣戲，一朵花！我雖然已經不再年青，但我依然有我的觀點和角度。我仍然有觸覺，有希望，我還有選擇，可以取捨，不是等死！

旭/六　——

吳堅　阿愛了解我，非常明白我的想法！我愛護她，很想她開心！作為一個男人，我要有承諾！承擔！有她在身邊我覺得很有希望！就這樣簡單！（稍停）對！我們都是一早死了老伴。不過我幸運一點，我遇到阿愛——

旭/六　——

這時，隱約見到阿愛在遠遠的廳的那邊出現，做著家務。
吳堅望過去，旭伯與六姑亦望過去。

吳堅　阿愛在我身邊，讓我明白了，祇要我一天還有呼吸，一天都要好好的活得像一個人！

六姑　我支持你！（極感動）你是對的！我支持你！我會跟那班老街坊講！

吳堅　不用，我不用別人來認同——

六姑　「朋友」也是很重要的！難道你真想結婚當天沒有人來替你高興嗎？！

吳堅　不用勉強——

六姑　（插話）不會的，不會——

六姑看看旭伯。

六姑　（對旭伯）喂，阿旭！

旭伯　——

六姑　表示支持好嗎？！

旭伯　（仍在皺眉）總之——

吳堅　總之你不可以說我「臨老進花叢」，你收回這句話！

旭伯	呀!(想起來)這句更貼切,「一樹梨花壓海棠」,對了吧?!形容得非常恰當!
六姑	拜託你別再這樣食古不化了!我知道你為甚麼會酸溜溜的,無他,你忌妒!
旭伯	忌妒?我忌妒?!
六姑	坦白說,我也希望有個小鮮肉過來跟我搭訕!
旭伯	你也不拿面鏡子照照,阿婆!小鮮肉會看上你甚麼呀?!
六姑	就是嘛,至少我會想一想人家看上我些甚麼,不像你,把自己的門路都封死了!
旭伯	甚麼呀!?
六姑	溫馨提示呀!你根本沒有注意身邊的人!!

吳堅看在眼裡,忍俊,知六姑暗示對旭伯的愛慕。

旭伯	甚麼——甚麼呀!?
吳堅	(對六姑) 等死的不是我,是他呀,六姑!!
旭伯	喂喂,你詛咒我——

吳堅更含沙射影,邊看六姑。

吳堅	不是嗎?你已經沒嗅覺,沒味覺,也沒有感覺,就等著沒知覺——
旭伯	閉上你的烏鴉嘴!
吳堅	(深吸一口氣)婚——我一定再結!
旭伯	阿愛這麼年輕,你就不怕拖累她嗎?
吳堅	是她提議的!是她的選擇!你快去訂做一套西裝準備做伴郎吧!
旭伯	(更怕)謝謝了!我不做伴郎——
吳堅	那你說我還可以找誰呢?最佳人選就是你了!
旭伯	你——你瘋了你——
六姑	那伴娘就包在我身上,我一定給你找一個絕配給阿旭,肯定是完美組合!

與此同時，阿愛已招呼立泰、立純、翠玲、大勇和雅儀入廳中。
立純、翠玲放手袋在桌上，一干人跟著便進花園。
雅儀穿著校服，背了一個小書包，喜孜孜走進花園。

雅儀　　公公！
大勇　　岳父！
吳堅　　雅儀，放學了麼？下午沒課嗎？
雅儀　　沒有呀！
泰/　　爸！
玲/
純

對眾人的出現，吳堅一點也不覺奇怪。吳堅看看他們，又看看旭伯，
心裡清楚，倒是立泰他們有點尷尬，覺得與旭伯失了默契。

立純　　爸，哎，（作狀）旭伯你也在呀！（再看）六姑？！
六姑　　真好，一起回家看爸爸！哎呀！雅儀又長高了！過來給我
　　　　看看——
旭伯　　——！我們還是不妨礙你們了！
立泰　　旭伯，多坐一會，一起吃飯吧！
旭伯　　不——走了，要走了，堅！
吳堅　　唔，慢走了不送了！記著，去做西裝呀！

那邊六姑不停與翠玲閒聊。
眾人面面相覷，旭伯走了幾步，回頭，苦起臉對立泰、立純。

旭伯　　（小聲）糟了，行動失敗！攔途殺出那個六姑，甚麼都沒了！

三人向旭伯頻打眼色，吳堅不做表情，心裡卻想笑出來。

阿愛　　（從廚房出來）　旭伯，我送送你！

旭伯　（叫）六姑，六姑，走了！八婆，走了！別再打擾人家吧！

六姑　走就走唄！阿堅，走了！

吳堅仍不作表情，祇忍俊。阿愛送旭伯和六姑走去。

雅儀　（摸著枕頭）這是甚麼啊？公公！

吳堅　油甘子枕頭！很好聞的！

雅儀　（真的嗅著）唔！這味很奇怪！

立純　雅儀去廳裡玩，不要妨礙大人說話。去看看三舅舅在不在，叫他出來！Action！

雅儀走去。

吳堅　（望四人）站在這裡幹甚麼呀！坐吧！

阿愛回廳中，早想及此，搬了兩張小摺椅出來，翠玲早已坐下。

阿愛　坐！大少，二姑娘、二姑爺。

立泰、立純對阿愛不悅，沒有言謝。

大勇　謝謝，愛姐！

眾人僵住。

阿愛　（識趣地拿過枕頭）我幫你拿進房裡！

吳堅　不用迴避，不用迴避。

阿愛　（認真地）我想他們有話要跟你單獨講！

阿愛拍拍吳堅肩膀。

阿愛　　慢慢談！

阿愛入內。
眾人仍面面相覷。
立泰示意立純開口，立純示意大勇。
大勇嚇了一跳。

大勇　　（小聲對立純）喂，你叫我來，我做旁聽而已！況且主意又
　　　　不是我提出來的！

這時立德已睡眼惺忪出來。

立德　　人這麼齊呀（仍打哈欠）又要開大會嗎！？
大勇　　過來這邊吧！噓！

大勇示意立德過去，二人共坐一椅。
立純望著立泰，眼神似乎堅持要立泰開口。

立泰　　爸！
吳堅　　說吧！
立泰　　爸，我們商量過，我們有個提議——
吳堅　　——？！
立泰　　要不——要不等孩子出生之後再結婚，再註冊！不用這麼
　　　　著急呀！
吳堅　　那有甚麼分別，到時候如果病情惡化——
立泰　　孩子出生後，我們可以檢驗 D.N.A.！

此語一出，吳堅起了莫大反應。

吳堅　　甚麼？！

立純　　D.N.A.呀！細胞基因呀！可以證實這個孩子是不是你的
　　　　親骨肉！

吳堅沉怒，手開始震。

吳堅　　D.N.A.——是誰提出 D.N.A.的？

翠玲　　（扮有見識）是外國人發現的，可以從頭髮，眼虹膜，細胞呀——

吳堅　　（傷心而盛怒）我是問，你們誰提出要給孩子驗 D.N.A.啊！誰？！

眾驚，吳堅已站起。
大勇與立德不約而同一縮，椅子移位，與立泰、立純、翠玲三人劃清
楚河漢界。

吳堅　　我好傷心，好心痛，我的孩子怎會這麼冷血！冷酷無情！（更大聲）
　　　　這是人話嗎？！

吳堅老淚已盈眶。

立德　　（站起過去扶他）爸！

眾噤若寒蟬。
與之同時，雅儀已出現廳中，無聊至極，在餐枱旁做功課。
她看見立純手袋，想起她那隻雞仔他媽哥池，矛盾中，欲開母親的
手袋取回。
這邊——

吳堅　　一直以來，你們瞧不起阿愛，我理解你們怎麼想！

眾人　　——

吳堅　　這麼多年，我父兼母職辛苦養大你們，想你們成材。我不論做
　　　　甚麼都先想著你們三個！

眾人　　——

吳堅　　現在，你們有沒有回過頭來想想我？！天！D.N.A.？！
　　　　眼虹膜？（哭）我想不到我最疼愛的孩子會這麼傷害我！

眾人　　爸！

各人在反應之同時，雅儀在廳內尖叫，哭叫。

雅儀　　嘩！嗚——嘩！

雅儀拿著他媽哥池奔出園子。

雅儀　　（哭叫）小雞死了！小雞死了！嗚嗚嗚……

眾人望著雅儀。

雅儀　　（責怨立純，哭著）你沒有照顧好我的小雞！你說你會幫我
　　　　餵它的，你沒有！

立純　　（欲阻止）雅儀！

雅儀　　（更哭）你沒有！又不幫它清理便便，又不哄它開心！它餓死
　　　　了！嗚！你呀！你呀！嗚嗚！連小雞你都不餵它吃東西，你以
　　　　後又怎會照顧baby呀——嗚！

吳堅　　雅儀！

雅儀　　（哭）公公！你看！小雞死了——嗚——

雅儀走向吳堅，抱著他。

吳堅　　救！馬上搶救！

吳堅之前太激動，身體開始不平衡了。

吳堅　　別哭！自己想想辦法！要把小雞救活！Baby一定要養大！
　　　　（怒視眾人）我不再求你們，誰再提檢驗D.N.A.，我就跟
　　　　誰斷絕關係！

阿愛聞哭聲走出。
望著眾人全都呆若木雞。
阿愛望著吳堅，知有不妥。

阿愛　　老爺！？
吳堅　　——！

吳堅欲倒下。
大勇、阿愛撲上前。

阿愛　　老爺！？
大勇　　岳父
眾人　　公公/爸！

吳堅昏倒。
全場黑燈。

第一幕完

第二幕

第一場——立德、如潔

Andrea Bocelli 嘹亮的嗓音又響起，仍是 "Sogno"（《夢》），歌聲洋溢在空氣中。

燈漸亮。

在吳家廳中，靠著CD機，立德慣坐的位置，坐著的竟是如潔。

廳裡就祇得她一人。

如潔戴起耳筒，在聽著 "Sogno"，一臉陶醉。

不久。

立德帶著疲憊的身軀回來，手裡拿著門匙。另一手挽著公文袋和學生習作。他沒精打采，懶步往桌上把手上所有東西擺放好。跟著一骨碌半躺沙發上，活像一副倦屍。他根本未覺察帶著耳筒的如潔。

如潔也沒有察覺後面的立德。

歌聲隨燈轉中消失。

主觀開場轉回客觀環境。

突然很靜，兩個人都沒發出聲音，如潔依然沉醉在歌聲中。

如潔聽著聽著，情不自禁，突然跟著Andrea拉高腔時唱起來。

如潔　　（突然）Non Sa——
立德　　（嚇得跳起）——！

立德睜眼一看，就見如潔，但如潔仍未發覺。

立德　　——？！

立德既驚且喜，望著如潔的背面，意外又興奮。

立德一步一步行前，又怕騷擾她聽歌，又欲伸手，拍拍她，一縮一進，想得太多。

最後，立德深吸一口氣，伸手拍一拍如潔的肩膀。

如潔　　（嚇了一跳）唷！——

如潔即回身看，同樣驚喜，站起除下耳筒。

立德　　對不起——（如潔反應）今天又不是星期一、星期四？！

如潔笑而搖頭。

如潔　　我放學經過，特別來問候吳老伯。愛姐給我開門的。我剛在房間裡跟吳老伯聊了一會，現在他睡了！

立德　　你很有心！謝謝！

如潔　　不是說你平常不會這麼早回來的嗎？！

立德　　這幾天爸身體差了。我擔心如果有甚麼事，愛姐不夠力氣扶他——所以早點回來！

兩人靜默了一會。

如潔　　（突然想起）呀！對！（拿起一隻CD）順便還給你！

立德接過那隻CD，如潔捧起一疊未開封CD。

如潔　　（遞給立德）都是Andrea最新的CD，順便全買了！

立德　　——？！

如潔　　送給你！

立德　　（受寵若驚）這麼多？！我—— 嗯—— 要你這麼破費！

如潔	我上網，找到 Andrea 的資料，原來他很多歌的歌詞都翻譯成了英文，順便 print 出來給你！
立德	——！！

如潔把厚厚一叠紙張遞給立德。立德張口結舌，感動至極。

如潔	你聽歌的時候，可以看著這些英文歌詞！
立德	謝謝！
如潔	（再來一個弦外之音，指著歌紙）好清楚！明白嗎？不需要左猜右猜！

如潔始終是女兒家，垂下頭再又不敢正視立德。

立德	那我 —— 可以 —— 送些甚麼給你 ——
如潔	（暗笑他愚鈍）送了！（立德反應）你送了很多靈感給我！

立德心跳加速，更加不知所措。

如潔	（拿起一頁）我會將 "Sogno" 的歌改編成新詩！我幫浩俊報了名參加下個月的學校朗誦比賽。
立德	那他一定會讓你失望！
如潔	他很有潛質啊！是頑皮點，可是他朗誦得很有感情！我要幫他踏出第一步！（想一想）浩俊說你們幾兄妹為了吳老伯跟愛姐結婚的事鬧得很不開心！
立德	浩俊呀！（尷尬）—— 他甚麼都告訴你了 ——
如潔	他擔心你們這些大人嘛！
立德	（深吸一口氣）火星撞地球！大哥跟二姐態度很強硬，爸氣得要坐回輪椅了！很煩人，別說了 ——
如潔	我知道，其實我不應該問你的家事 ——
立德	（馬上）我不是這個意思 —— 我是說 ——

如潔　　——？！

立德　　（緊接）事情太複雜了，我都不知道怎麼組織，怎樣 analyze
　　　　整件事，來給你解釋！這個問題……（用手比劃）

如潔　　比 pure maths. 還難？！

立德　　Pure maths. 容易多了，起碼有線索去推理，可以證明結果！
　　　　但是這個 case……不知道怎麼講——

如潔　　我支持吳老伯跟愛姐！

立德　　——？！

如潔　　對呀！我是愛姐的話，也會喜歡你爸爸！

立德　　——？！

如潔　　有些女孩子真的喜歡比她年齡大的男人！真的！

如潔的手不期然比劃著自己。

立德　　可是大哥跟二姐不是這麼想！他們説（先看看後面）愛姐另有
　　　　企圖，不懷好意！説爸已經——油盡燈枯——

如潔　　真真正正的愛一次然後死去，總比長命百歲孤孤獨獨的等
　　　　世界末日好！

立德　　——？！

如潔　　我覺得你爸爸好勇敢！好 man！

立德　　你跟我一樣！把所有事情都美化浪漫了！總是想到好的那一面！

如潔　　（緊接）那做人應該這樣啊！整天想著過去不開心的事情，是會
　　　　讓人消沉的！

如潔望著立德。

立德　　（嚇了一跳，一怔）——！

如潔　　（良久）——？！

立德　　——！？

如潔　　——！？

立德	你想 —— 暗示些甚麼？！
如潔	人人都會失戀的！
立德	（急）浩俊又跟你講了些甚麼？！小混蛋 ——
如潔	（緊接）不關浩俊的事！是 —— 吳老伯！
立德	（羞，更氣）爸瘋了！？淨亂說的！
如潔	他疼你，緊張你，他跟我聊得很好！
立德	他還告訴你甚麼？！
如潔	（怕立德翻臉）沒有沒有……我們很快就轉了話題，然後就談別的了，講我！我們講我們 ——
立德	——？！
如潔	是！講我們，講愛姐，我講我失戀的經驗給他聽。
立德	——？！
如潔	（鼓起最大力量，一口氣）你別以為自己年紀大，比我成熟，失戀這方面我比你有經驗！
立德	——？！
如潔	對呀！我從來不把它當成是打擊，我仍然積極地尋找一個值得我去愛的男人！
立德	——？！
如潔	（委婉又堅定）我不會覺得失戀就是失敗，是創傷。而你一次就被打沉，要住進深切治療部，值得嗎？！
立德	——？！
如潔	人生還有多少個十年？！Take it as an experience! 等機會再來的時候，你應該更珍惜！更加懂得怎麼去應付，怎麼去愛！
立德	——？！
如潔	Understand？！
立德	——？！
如潔	（輕聲）明白我的意思嗎？！

如潔勇敢地表白對立德的愛慕之情。她心仍在跳，因為她的率直與坦白已表露無遺。

立德怔住，惘然，不懂怎樣回應，對望。

四周聽見兩人的呼吸聲。

門鐘聲。叮噹……叮噹……叮噹。

兩人嚇了一跳，同一時間欲拿起耳筒，又同一時間縮手，不知所措。

終於立德去開門。

如潔急步走到餐桌那邊坐下。

立純、大勇、翠玲三人進來。

與此同時，阿愛從另一邊（房間那邊）出來。

阿愛　　大少奶，二姑娘，二姑爺。

兩個女人一臉冷漠。

大勇　　愛姐！立德！Miss曾也來了呀？！

如潔尷尬地向眾人打個招呼。

翠玲　　（奇怪）浩俊今天要補習嗎？！
如潔　　不是！我來探望吳老伯。我想我該走了！各位，我先走了！

如潔暗暗再看立德一眼，立德仍不知所措。

阿愛　　有心啦，曾老師！謝謝你了！慢走了！
如潔　　Bye bye愛姐！

翠玲與立純心思細密，立純看如潔，看立德，再看翠玲。

立德　　（掩飾）大嫂，大哥呢？
翠玲　　你大哥病了！沒有上班呀！辛苦得下不了床！讓我做代表來
　　　　問候爸！
立純　　爸在房間嗎？

立純更不打話欲走進房那邊。

阿愛即阻止。

阿愛　　他剛剛才睡著，不要去吵他！其實他也不太想見大家！他
　　　　血壓還是很不穩定，加上全身疼痛，醫生加重了藥量，讓他
　　　　能睡得好一點！

立純　　（愕然）那他叫我們來幹甚麼？！

阿愛　　是我請你們來的！

眾人反應。

阿愛　　（深吸一口氣）我想跟你們坦白的講清楚。

眾人又反應。

立純　　（更冷漠）好！開門見山講清楚！！

阿愛　　就大少奶，二姑娘跟我！

立純　　好！求之不得！

立德　　（傻兮兮）不用我呀？！

立純　　你在這裡有用嗎？沒立場，沒原則！

大勇　　（站起）立德，沒我們的份兒！就讓他們三個女人三口六面，
　　　　三頭六臂講清楚！哦！（想一想）不，是四個人！

立純　　（瞪他）好幽默啊！好風趣啊！

大勇　　不風趣！我懶得管你！（從包裡掏出雅儀那部他媽哥池）
　　　　我要做救雞大使！

立德　　（一看）救活了！（邊走邊說）怎麼弄的？餵它吃甚麼？這麼
　　　　誇張！吃壽司啊！

兩人邊說邊研究那部遊戲機，入房。

廳裡祇剩下三個女人僵住，互不相讓似的，處於備戰狀態。

良久。

阿愛　　（先開口）我知道你們很恨我！

純/玲　　——！

阿愛　　你們認為我衹不過是一個傭人，一個下人。覺得我配不起
　　　　老爺——

立純　　（插話）不用說廢話，沒時間研究你，我衹是想知道你想怎樣？
　　　　你到底想怎樣？

阿愛　　我想他舒舒服服，開開心心的度過這一年半載！我希望你們
　　　　就算多恨我，在他面前都不要表現出來，讓他死得安心！
　　　　老爺真的很疼愛你們三兄妹！

立純　　我們父女感情不知好好！我說甚麼我爸都不會反對的！他是
　　　　我爸！我絕對不會讓任何人騙他，打他的主意！

翠玲　　阿愛呀，有話不怕直說，大家都是女人！你在外面是不是遇
　　　　到甚麼困難呀？（試探）有人——給你麻煩？！

阿愛　　（苦笑）你這是甚麼意思呀，大少奶？！

翠玲　　我是想說，你若是遇到甚麼麻煩的話我們可以幫你想辦法——

立純　　（阻止翠玲）不要拐彎抹角！（對翠玲）你看上我爸，知道他善良！
　　　　天天餵藥，餵藥，就餵他吃死貓，對嗎？！

阿愛　　二姑娘！！

立純　　你敢說你很純情？！哎呀三十歲的人沒見過男人，認識我爸
　　　　之前還是處女！你是甚麼人你幹過些甚麼，我們不知道——

阿愛　　（開始激動）我是怎樣的人，我幹過些甚麼，不需要你們知道！
　　　　我沒有讀過書，沒有你們那麼有學識，但是你們也不可以侮辱
　　　　我！人要臉樹要皮，我向你們低聲下氣，我為了甚麼？錢？我一
　　　　早就知道老爺的錢都分給你們了！

翠玲　　（望四周）這房子還是老爺——

阿愛　　（插話）房子？！老爺留給三少爺將來結婚生孩子住的！如果我
　　　　想謀奪老爺的錢，我就不用像現在這樣委屈！

純/玲　　——！？

阿愛　　正如大少奶你講的，大家都是女人！我在老爺身邊說幾句，
　　　　就幾句，甚麼都不一樣了！哪還需要用甚麼苦肉計！你們這麼
　　　　精明，你們說對不對？！

立純與翠玲互望，再瞪望阿愛。

阿愛　老爺後悔開錯了口求你們照顧孩子。

立純與翠玲反應。

阿愛　錢，我知道重要。錢是生命線！沒錢沒路走。老爺還有幾份
　　　保險單，不至於甚麼都沒有留給孩子！

翠玲　對哦！老爺買了三份保險的！差點忘了！

阿愛　至於我們的孩子 ──（深吸一口氣）老爺死了之後，我會離開
　　　這裡帶孩子回大陸。我靠自己養大這個孩子，供書教學，
　　　不會麻煩別人！

立純　那為甚麼還要結婚呀？人都快要 ── 唉 ── 還結婚幹甚麼呀！？

翠玲　為了那幾份保險單？

立純　（互相討論）那爸現在立遺囑！指明給她就行了！我就是不
　　　明白幹嗎非得要結婚！

阿愛　（苦笑）大少奶，二姑娘！你們真是現實！

立純　我是！對，我是現實，我承認！我每天都要面對問題，我腦袋
　　　每天就想著怎樣去解決問題，給老闆賺錢。我每天要處理
　　　四十個物流工人，安排他們去這裡去那裡！我要生存、生活。
　　　我不像立德傻頭傻腦就混過去！

阿愛　你挑了我，請我回來是覺得我像你的物流工人，有氣有力又
　　　能熬。你想不到我會當了你的小媽！

立純　現在還不是！你別這麼得意，你不用指望我會叫你一聲小媽！

阿愛　我一定會跟老爺結婚的！

立純　──！

阿愛　我不可以讓人笑我的孩子是野種，我要我的孩子堂堂正正活
　　　得有尊嚴！（再一句）我要我的孩子做人有尊嚴！就這麼簡單！
　　　我不會再跟你們說我和老爺的事，你們不愛聽，也聽不進去！

翠玲　那 ── 這個孩子 ── 究竟 ──

阿愛　──？！

翠玲　對 ── 這個孩子 ── 到底是不是 ──

阿愛　你們很想很想問 ── 這孩子究竟是不是老爺的？！

立純　　（同一時間）是不是？！

阿愛　　（淡定自若）大家都是女人！

翠玲　　對了！？

阿愛　　那就更加明白了，我說甚麼答案你們都不會相信，都會覺得是假話！

立純　　——！

阿愛　　對不對？！

立純　　——！

阿愛　　而且這個問題對你們來說已經不重要了！對嗎？我都跟你們說了，我會走！你們不需要也沒有責任養大我的孩子！

立純　　——！

阿愛　　相反，現在輪到我看你們有多愛老爺，是不是讓他走得瞑目，走得安樂，或者你們在撒謊，根本一點都不緊張老爺！

立純　　——！

阿愛　　他是時候吃藥了！大少奶，二姑娘留下來吃飯吧！好嗎？
　　　　不過，二姑娘不要再跟老爺賭氣，讓他再受刺激了！

阿愛依然平靜，淡定，摸摸肚子，轉身入房。
剩下立純、翠玲二人。

立純　　（望著阿愛那邊，咬牙切齒）——！

翠玲　　都說這個女人厲害呀！

燈暗。

第二幕
第二場 —— 堅愛輪椅

小園子這邊燈亮。

吳堅坐在輪椅上,阿愛服侍吳堅吃藥,小心周到,柔情似水。

吳堅　　這麼快又過了四個小時麼?!（覺得苦）—— 唔! —— 苦!
阿愛　　喝水,多喝點水,來!

吳堅説話的聲線明顯比之前弱了。呼吸也比前沉重,説話的節奏也慢了很多。
但兩人相處的時刻,彼此望對方的眼神都充滿甜蜜温馨。

吳堅　　唔 —— 咳,咳,咳!

阿愛又走到後面小心給他掃背。

吳堅　　怎麼 —— 沒有留曾老師在這裡 —— 吃飯?!
阿愛　　（笑）老師害羞,三少爺更害羞,男人應該主動點才行嘛!
吳堅　　這個傻孩子再不主動,就得再等十年了!
阿愛　　不要拆穿他們!就假裝不知道!看不到!哎!?
吳堅　　就好像那些貓下崽?!人家説:以前的野貓生產時不能讓人知道,更不能讓人看到,母貓知道被人發現就會馬上吃掉自己的貓仔!
阿愛　　啊 —— 這麼恐怖!（下意識的摸摸自己的肚子）

吳堅伸手摸摸阿愛的肚，臉露笑容。

阿愛　　起甚麼名字好呢？

吳堅　　立人！早就想好了！

阿愛　　你怎知一定是男孩啊？！也許照得不清楚呢！

吳堅　　男孩女孩都叫立人！名利金錢都是過眼雲煙。最重要的是
　　　　——　做一個好人！

阿愛　　（想一想點頭）嗯！

吳堅　　我怕，下個月，我情況更壞！

阿愛　　給點信心！你一定不會有事的！

吳堅　　註冊都要等這麼久？！

阿愛　　能等！不用擔心！你要保持心境開朗，我也是，心情好點，
　　　　生出來的 baby 都漂亮點。

吳堅　　（覺得不舒服）幫我墊高一點！

阿愛又即刻走到背後，把那個油甘子枕頭放得高一點，讓吳堅舒服。

阿愛　　這樣脖子舒服點嗎？！阿旭伯送的這個枕頭有效嗎？！

吳堅　　有點用吧！（想一想，笑）——

阿愛　　笑甚麼呀！？

吳堅　　阿旭他一輩子都是口不對心！

阿愛　　（笑）——？！

吳堅　　他說——不做伴郎！又打電話來問我誰是伴娘。

阿愛　　你真的想找六姑做伴娘？！

吳堅　　六姑暗戀他，他沒理由不知道！

阿愛　　那也要旭伯喜歡六姑才行啊！你說他口不對心，你覺得他
　　　　喜歡六姑嗎？

吳堅　　他呀！大家都笑他們是天生一對，他都氣得翻臉了！不停罵
　　　　六姑，說她壞話，說她老花痴，就像六姑是他的殺父仇人
　　　　似的，恨之入骨！見面就鬥嘴！

阿愛　　不用這樣對人家吧！哎！

吳堅　　對啊！心魔啊！

阿愛　　——？！

吳堅　　心魔！

阿愛　　（笑）——！！

吳堅　　（笑）不愛又怎麼會恨呢！

阿愛　　（恍然，笑了起來）—— 也許這樣說更恰當：旭伯以為自己很
　　　　討厭六姑，他不知道，其實他心裡面很喜歡六姑！

兩人在笑。

吳堅　　（摸她頭髮）你真聰明。

阿愛對吳堅笑，笑得很甜。
良久，吳堅才收斂笑容，凝望阿愛。
阿愛蹲在吳堅身邊，就像依人小鳥那麼温純。

吳堅　　（摸著她的頭髮）你會恨我嗎？

阿愛　　——！？

吳堅　　會嗎？！我知道我撐不了多久了！我走了以後，剩下你母
　　　　子倆，我真的真的擔心——

阿愛　　我走第一步就知道接下來會怎麼樣！恨你！（抱著堅）我
　　　　一生人最快樂就是現在，上天對我很好！你知道我從未遇到
　　　　過一個好男人！我這輩子——

吳堅　　（插話）都說了不要再提從前！一提起你又不開心了！

阿愛　　（哄他）好好好，不提！

吳堅　　——！

彼此對望。
良久。

阿愛　　想說甚麼呀？！

吳堅搖頭，微笑。

阿愛　　我好幸福呀！
吳堅　　（柔情微笑）我快要死了！
阿愛　　你死了以後會變心嗎？
吳堅　　——
阿愛　　你死了就不愛我了？！唔？！
吳堅　　（搖頭）——
阿愛　　就是了！甚麼叫做天長地久呀？

阿愛把吳堅的手放在自己的心頭。

阿愛　　在這裡！在這裡呀！
吳堅　　（不斷點頭）——！
阿愛　　現在最重要的是，你要等到孩子出生，你一定要保重身體！
　　　　不要想那麼多！不要讓大少爺、二小姐、三少爺他們擔心你，
　　　　知道嗎？！
吳堅　　（點頭）

這時，立純與大勇走出花園，看著他們，聽見阿愛這番說話。
阿愛的位置是背著兩人，看不見立純在後面。
立純手中拿著咖啡在喝著。

阿愛　　（對吳堅）他們都很疼你，擔心你！就好像你擔心我一樣！
　　　　知道嗎？大嫂、二姑娘他們會接受我的，你知道嗎？他們對
　　　　我愈來愈好了！以後的日子我們會相處得很好的！
吳堅　　（點頭，淚已盈眶）——！
阿愛　　甚麼都別想，等註冊那一天，精精神神去見那些老朋友們！
吳堅　　唔！（點頭）找六姑做伴娘！
阿愛　　（笑）—— 你要看旭伯看見六姑的時候的那副樣子？！
吳堅　　對呀！

兩人想了又笑。
阿愛站起輕拭吳堅眼角淚痕，就見立純與大勇。

阿愛　　二姑娘、二姑爺！

立純仍不自在。

立純　　爸，我們走了！晚了！
大勇　　岳父，進去吧！小心著涼，過幾天再來看你！
吳堅　　雅儀的那隻小雞——
大勇　　沒死呀，岳父！還救得活呀岳父！

大勇拿出他媽哥池的畫面給吳堅看。
立純瞪著大勇。

大勇　　看！多精神！
吳堅　　立純！
立純　　（馬上回應）哎！爸！
吳堅　　走了？！明天還要上班嗎？
立純　　要啊！你休息吧！我喝完這杯咖啡就走了！爸！
阿愛　　那我先推老爺回房去！
大勇　　我幫你——
阿愛　　不用不用，我一個人就行啦！你們慢慢坐！

阿愛推著輪椅入飯廳。

大勇　　早點休息啊，岳父！
吳堅　　唔！

剩下大勇與立純兩人。

立純坐下喝咖啡，眼仍瞪著大勇。
大勇索性玩著他媽哥池。

大勇　（祇看著遊戲機）可以走了嗎？快點把它喝完！

立純　（仍瞪他，不語）——！

大勇　（這時才望她，見她仍瞪著）怎麼了？我愈來愈有魅力了！

立純　——！不要得意忘形！林大勇！——

大勇　（看機）我有嗎？！糟糕了！這雞無緣無故發脾氣！（按雞）哎！發脾氣！不能縱容！得教訓一下你才行！（狂按機）死不死！死不死！

立純　為甚麼？！

大勇　——？！

立純　發生甚麼事了？為甚麼會這樣？！

大勇　為甚麼？！愛呀！你看見了！岳父多開心！你甚麼時候見過岳父笑得這麼燦爛！？男人七十一枝花啊！

立純　我是說——

大勇　因為你到這一刻都不肯接受，不相信他們相愛啊！

立純　我在說我們呀！我問我們為甚麼會變成這樣呀！我們兩個呀？！

大勇　——？！

立純　以前我們不是這樣的！你不是這樣的！為甚麼現在變成這樣！

大勇　變成怎樣？！

立純　你心知肚明啊！是我不明白而已！？

大勇默不作聲，祇繼續弄著遊戲機。

立純　面對一下這個問題好不好？

大勇　（深吸一口氣）好！面對這個問題。（放下遊戲機）你覺得是我變了？！

立純　你以前很有耐性，很想我開心！好緊張我，好（用手比劃）——可現在？像貼錯門神，一言九「頂」！明知道我不喜歡的事你就特別去做來氣我！

大勇　——？！舉例！

立純	你現在這副德性就是最好的例子!(稍停)我最快樂的日子就是談戀愛的時候!那時候你總是哄我開心!
大勇	那時你會笑啊!
立純	那時你喜歡運動,keep fit,喜歡唱歌 ——
大勇	現在輪到你唱了!我沒有機會開口啊!
立純	我覺得你會是位好丈夫,你有很多優點!現在你的優點呢?哎!都去哪裡了?
大勇	我的優點在談戀愛的時候都表現完了!結婚的意義就是給時間互相暴露彼此的缺點嘛!
立純	哦!你就 ——
大勇	(插話)問題是 —— 愛一個人除了愛他的優點之外,還要容忍接受他的缺點、弱點。你覺得我變了,我卻覺得是你變了,變成好像另外一個人似的!
立純	我變了?變成怎樣了?
大勇	——!
立純	你說呀,我變成怎樣!?說呀?!
大勇	我不想互相批鬥!(稍等)都是藉口!
立純	——!?
大勇	對呀!甚麼優點缺點,甚麼變了樣,通通都是藉口,兩夫妻不停埋怨,討厭這樣那樣,祇有一個原因:彼此開始不再愛對方!
立純	——!
大勇	對呀!(幽幽)大家都不再愛對方了,沒有愛情了!
立純	愛情是很短暫的!要建立的是感情,責任,建立一個家,開心快樂!現在是你不開心我也不快樂!
大勇	——!
立純	你不是想學爸那樣一把年紀 ——
大勇	(插話)我就是佩服你爸,追求愛情有甚麼不對?!
立純	——!?
大勇	岳父這件事,你跟我的看法差距好大,很極端。我覺得你爸很棒!他令我很感動!讓我反思!認認真真的去反思!

立純　（怔住）反思甚麼？追求愛情？！婚外情啊！？

大勇　婚外情？Good question！你平日沒想過這些，對嗎？你對我絕對放心，沒有懷疑，因為你知道我不敢這麼做——

立純　（不屑語氣）追求愛情？！

大勇　對！

立純　哈！

大勇　我真想找找這種感覺！我很久很久很久都沒有這種感覺了！

立純　——？

大勇　感情可以培養，有的夫妻能過這一關，沒了愛情祇好努力培養感情，盡自己責任！愛是感覺！有就有，沒有就沒有！是感覺啊！感覺沒法培養的！

立純　——！

大勇　我仍然很渴望有這種感覺，而你呢？一早已經覺得這不重要了，丟到大海裡去了！

立純　——？！

大勇　對嗎？

立純　——？！

大勇　問問你自己的心！

立純　——？！

大勇　你還愛我嗎？

立純　喂，這句話應該我問你才對！「感覺」？我就是覺得你對我愈來愈沒有感覺了！

大勇　——！

立純　好啊，你自己說！我們「上一次」是甚麼時候？！（想著）

大勇　我不是女人，不——記——日子！

立純　說責任嗎！是誰的錯？！誰要付最大責任？是我嗎？！

大勇　（插話）這不是甚麼責任行為呀！快遞嗎？！Action！立即行動，Yes Boss！Woo Sh！Woo Sh！

立純　——！

大勇　你太不對勁了！

立純　你才不對勁！

大勇　　我就是知道我愈來愈不對勁，所以我反思噢！也許我們真的為了結婚而結婚！那時候我們覺得自己年紀不小了，以為都要趕上這尾班車！你又有了雅儀——（凝想）我們真的沒有轟轟烈烈的愛過，沒有浪漫，沒有激情就結婚了！

立純　　（無奈）——！

大勇　　可能我實在不合適做住家男人！如果那時已經流行甚麼D.N.A.（故意戲弄她）——

立純　　（怔住）——！？

大勇　　我會叫大家冷靜一下，等雅儀出生之後——

立純　　（極大反應）——！

大勇　　（故意）檢驗一下——

立純　　（駭極）林大勇！！

大勇　　——！

立純　　林大勇，你是人不是啊！這是人話嗎！？你竟敢說這樣的話！你——

大勇　　Bingo！你終於明白你爸的感受了！你終於知道他為甚麼會氣得要坐回輪椅了吧！

立純　　（哭）林大勇！你這些是歪理，歪理呀！我這麼做是因為我愛我爸怕他被騙了，怕他一頭栽進去——

大勇　　怕那個孩子不是他的親骨肉嘛！好好！如果真的不是！真的不是他的骨肉！又怎樣？愛是盲目的！我都有這樣想過，我心裡面曾經想過，岳父是一直維護阿愛！保護阿愛！當男人愛上一個女人，就算五雷轟頂天崩地裂萬人指責兩肋插四十把刀都不計較，不在乎！男人一旦不愛那個女人，管也懶得管她！馬上走人，你還在這裡猜是他的不是他的是不是他的他不是他的！（一口氣說）

大勇望著立純震動的嘴唇、激怒的淚眼，先忍俊，終於笑出來。

大勇　　我很喜歡你現在這個樣子！好有感覺！對不對？我故意戲弄你的！

立純　　賤人！混蛋！（欲哭）

大勇　　D.N.A.?！研究 D.N.A. 就是用來查老婆有沒有派綠帽，子女是不是自己的親骨肉嗎?！科學和科技是用來毀滅人類最崇高的感情嗎？

立純　　歪理！

大勇　　沒有了愛，人還有甚麼生存的意義!?

立純　　——!?

大勇　　你有沒有——（改口）我們有沒有——真真正正愛過?！還是你覺得做夫妻都祇是一份工作，你想我好好地做好這份工作?！

立純　　你去死吧你！

立純氣極，轉身走去。

大勇　　（大勇打個手勢）Yeah! Hip Hip Hurray!（自導自演）經過一輪雄辯之後，比賽終於有結果了，負方是吳立純！咦，怎麼人不見了?！沒錯，吳立純已經落荒而逃，而這次辯論比賽的冠軍是——咚咚咚咚（鼓聲）林大勇！恭喜林大勇，你終於打了一回勝仗！Yeah！林大勇，請說說你的感想——

立純再折回來，悲憤難平。

立純　　（狠狠地）林大勇你聽著！你一定會有報應的！

立純再走，剩下大勇。

大勇　　（幽幽喃喃）現在就有報應了！就像你說的——我不開心你不快樂！

大勇幽怨沉默神情。
燈暗。

第二幕
第三場——結婚

拉丁Cha Cha音樂起。

大廳與小園子都坐滿和站滿了人，兩個空間打通了。

廳那邊桌上放滿酒水、小食，枱上有籃鮮花，有喜慶的感覺。

小園子裡也擺放了一些新栽上去的花朵，這園子看起來比之前更有生氣。

那個乾涸的小噴泉仍然搶眼。

好一個熱熱鬧鬧，親友們各適其適，賓至如歸的場面。

人群中真的有老有嫩。

有兩對菁英在跳著拉丁Cha Cha社交舞，自得其樂。

老街坊們包括穿上西裝、整整齊齊的旭伯，以及花枝招展、喜上眉稍、穿梭全場的六姑。還有何伯、亨叔、簡師奶等等。

雅儀與浩俊在年青賓客之間穿梭。

兩位老人家在下棋。

簡師奶在練太極劍，也有人在欣賞。

何伯　　（高聲）那邊跳舞的，拜託把音樂調低點！吵死人了！

亨叔　　他們真的把這裡當成公園了！

翠玲與如潔在閒談。

如潔不時看著不遠處的立德，而立德一邊招呼客人，一邊不時望著如潔那邊。

立泰從吳堅房出來，滿懷心事，步伐放緩，翠玲見丈夫這樣，即走去，擔心地望著他。立泰打個手勢，表示沒有事，深吸一口氣，再面對來賓。

眾人七嘴八舌，吱吱喳喳像百鳥歸巢般興奮。

眾人　（問立泰）怎樣了？怎樣了？新郎新娘出來了嗎？！別這麼吵，
　　　　大家別吵啊！

爸爸大日子，立泰無奈強顏歡笑。

立泰　快出來了！大家隨便，別客氣！亨叔、何伯、簡師奶……！
　　　　六姑！待慢了，你們別客氣啊！

六姑　（對立泰）行了行了！阿泰你不舒服，先坐下！坐下！這裡交
　　　　給我！阿德！阿德呀！過來過來！

立德　（如夢初醒）六姑你好！

六姑　甚麼時候輪到你呀？

立德　——！

六姑　六姑等你的喜宴等到脖子都長了！你甚麼時候才肯娶老婆
　　　　呀！哎！年年過年都要封紅包給你，不害羞嗎？都四十歲了！
　　　　哈哈哈……

立德　（尷尬）六姑！別取笑我吧！

六姑　你看你爸多厲害——

旭伯　（忍不住）閉嘴吧八婆！胡說八道！

六姑　說說笑而已，你幹嗎這麼認真？我說你呀！這臉長得拉到地
　　　　上了，眼睛偏得像死魚一樣！

眾人　哈哈哈！

立德　（乘機）我——我進去看看爸好了沒有！

立德溜進去了。

簡師奶　就是！不說哪有得笑？你們這些男人就好了，七十歲了還可以
　　　　生孩子！

朱嬸　就是！人家說啊，這男人不管多老，祇要能托起一包米就可以
　　　　生孩子！

亨叔　難怪你經常叫你老公去買米了！

眾人　哈哈！……

朱嬸　亂講甚麼呀你！我還能生嗎？！

六姑	（靠近旭伯身邊）我今天漂亮嗎？
旭伯	——
六姑	我呀！今天算得上是艷壓全場咯！Christian Dior（發音不正）！香不香？！聞一下！
旭伯	你這不是幸災樂禍嗎？！我沒有嗅覺了！聞不到味了！
六姑	鼻子不管用了嘴巴總會笑吧！寬容點，讓阿堅高興！一生人能有幾個相識了三十年的老朋友啊！
亨叔	（過來插話）阿旭、六姑，你們很相配啊！
六姑	（笑）謝謝啊！我說我倆簡直一個是金童一個是玉女！（指自己）
眾人	哈哈哈哈……

旭伯氣瘋了。

這時，註冊主任匆匆趕來，邊進來邊抹汗，捧著一叠簽署用的文件。

何伯	（一看，大叫）來了來了！法官來了，法官來了！
眾人	來吧！來吧！開始了！開始了！新娘新郎呢？大家讓一讓！這邊！法官，這邊這邊！
旭伯	（更正）是註冊主任，法甚麼官呀！現在又不是開庭審判！
眾人	出來了！出來了！ 新娘新郎出來了！ 大家都讓一讓！ 看著點！看著點！ 小孩子都讓開，先讓開！ 小心，小心小心點！

眾人七嘴八舌，亂作一團。
混亂中祇見立泰，立德，立純，大勇推著坐在輪椅上的吳堅出來。
眼前的吳堅比之前更差，真的像個垂死的人，但他仍對眾人點頭微笑，以表謝意。
阿愛伴在吳堅側，仍舊溫柔堅強，喜悅地向眾人點頭。
阿愛也打扮了一下，頭上插了一朵鮮花，穿了一件寬身衣服。
眾人鼓掌，讚美。

眾人　　　恭喜恭喜！新娘子好漂亮啊！嘩！

阿愛　　　謝謝！

立純、立德、大勇也向眾人打招呼，然後把吳堅推到註冊主任面前。
立純也穿了一件美麗衣裳。
一片嘈吵聲下。

註冊主任　兩位準備好了嗎？！吶，理論上──（場地太吵，忍不住）
　　　　　Quiet！

眾人　　　噓！噓！

何伯　　　別吵，法官大人說話！大家安靜點！

旭伯　　　都說是註冊主任呀！笨蛋！

眾人　　　噓！噓！

眾人終於靜下來。
註冊主任仍大汗淋漓，頻頻抹汗。

註冊主任　儀式開始！一對新人上前。

註冊主任看著吳堅，皺一皺眉。

註冊主任　（上前）今日是吳堅老先生和李愛女士締結婚盟的好日子！
　　　　　請在座的親友見證。首先請新郎向新娘承諾，宣讀誓詞。

註冊主任遞過一張誓詞給吳堅。

註冊主任　請唸！

眾反應。

吳堅　　　　（望著誓詞）——

註冊主任　不如你跟著我唸吧！我——吳堅鄭重承認李愛為我妻子！

吳堅　　　　我吳堅——咳咳咳——

註冊主任　今後無論逆境順境，疾病——

吳堅　　　　咳咳咳——

旭伯　　　　阿sir，不用讀啦，現在就是了！還病得不夠重嗎？！

吳堅　　　　——咳——

阿愛不停為吳堅掃背。

眾人　　　　簡單點！簡單點！一句就行！說我願意那句吧！

眾人望著吳堅。

吳堅　　　　（努力，深吸氣，儘量發聲）我愛李愛！

眾人　　　　好！（鼓掌）

註冊主任　那——

阿愛　　　　（大聲堅定）我願意！

眾人　　　　太好了！

註冊主任　（如釋重負）禮成！交換戒指！簽名！完成！

眾人　　　　來吧！來吧！
　　　　　　戒指呢？在哪呀！
　　　　　　簽名！簽呀！
　　　　　　旭伯和六姑是見證人要不要簽啊！！？
　　　　　　搞定搞定了！

大勇　　　　恭喜岳父！恭喜愛姐！

六姑　　　　阿sir勞煩你了，來吃點心吧！來，來吧！街坊們親手做的，
　　　　　　還有蛋糕——

又亂作一團。
眾人在走上前，恭喜一對新人。四位耆英拉丁舞者，傍著坐輪椅的
吳堅與阿愛兩旁起舞，浪漫感人。

廳裡擠得水洩不通。

浩俊與雅儀開心地上前恭喜爺爺。

吳堅辛苦但又欣慰，不停向眾人點頭微笑。

如潔上前，握著吳堅與阿愛的手。

如潔　　恭喜啊！好感人啊！

吳堅看著如潔又看看立德，用手指劃，阿愛會意。

阿愛　　三少爺！快陪老師過去吃蛋糕呀！老師，待慢了！

立德　　——！

吳堅　　立德——！

立德　　是，爸！（對如潔）來呀！如潔！

立德鼓起勇氣，説出了一句「如潔」。

如潔　　（乍驚還喜）——！

兩人走到較靜的位置，站著，觀看裡面熱鬧的場面。

良久。

立德　　我……去給你拿蛋糕！

如潔　　不用了，我不餓！

立德　　那……

如潔　　你看他們多開心！說明你爸爸平日人緣很好！大家都來
　　　　祝賀他！

立德　　街坊們看著我們三兄妹長大的！剛才啊！好丟臉啊！

如潔　　——？

立德　　每個人都問我同一句話，甚麼時候輪到你呀？！

兩人笑，望著對方。
六姑捧著兩杯飲品過來，表情特別，扮鬼扮馬，遞給二人。

六姑　　慢慢聊，口渴就喝一口！來！
立德　　我介紹，六姑！（欲對六姑介紹）
六姑　　Miss 曾對嗎？Miss 曾你好！
立德　　——！
六姑　　收到情報了！簡直是一對「金童玉女」！
立德　　六姑呀！
六姑　　姑甚麼呀！誰不知道了？！

立德一看那邊廳的視線。
果真很多人都即刻避過立德視線。
原來在熱鬧中六姑已觀察到如潔。向街坊們暗地查問，好奇打探。

六姑　　（拍拍立德）繼續努力！

六姑臨走還豎起姆指，暗示如潔是理想人選。
立德仍然傻兮兮地，尷尬木納。

立德　　（對如潔）六姑很搞笑的！！
如潔　　甚麼時候輪到你呀！（笑）

另一邊。
立泰坐在一旁，表情木然。
立純走過去，望著大哥，兩人有點無奈，表情莫名。

立純　　沒事吧？大哥！
立泰　　——！
立純　　再去看看醫生吧！
立泰　　沒事！哎！

立純坐在立泰身邊，看著他。

立泰　　（深吸一口氣）你剛才在爸房間裡，有沒有看見？

立純　　──？！

立泰　　媽的靈位呀！還放在桌子上！

立純　　── 看見了！對呀！還是很小心，擺得很端正，也很乾淨！

立泰　　旁邊還有花，有水果！（茫然）照片還放在那兒！

立純　　爸哪裡懂得供花呀！肯定是阿愛做的！

立泰　　我現在知道！是的！為甚麼我們會那麼不開心那樣反對？！原來我跟你一直都很掛念媽媽！

立純　　──！

立泰　　立德畢竟比我們小，不像我們對媽還有那份懷念。

立純　　記得嗎？那時候我們總擔心爸會馬上娶一個後母回來管我們！每晚睡覺，躺在床上就想著這個問題。

立泰　　（苦笑）這個陰影好深啊！

立純　　大哥！

立泰　　原來我們還沒有放下！

立純　　──

立泰　　媽死了二十五年，這二十五年來，我從沒有想過爸的日子是怎過的！沒有帶他去旅行，散心，沒有陪他聊天！還理所當然的認為他應該給媽陪葬！

立純　　──？！

立泰　　不讓他放下，要他把感情、把一切都陪葬！（苦笑）這都是因為我們想念媽！愛媽！

立純　　──！

立泰　　我真是想不開！我老了！老的那個是我！

兩人望著遠遠的吳堅。

立泰　　好想走過去跟爸說：爸！對不起！衹是，這很難開口！？

立純　　（扶著立泰）── 不急，等機會吧！

立泰	你認為還可以慢慢等機會嗎?!
立純	——
立泰	立純,你呀!我開始擔心你呀!
立純	——?
立泰	哪有男人喜歡自己的老婆凶神惡煞的!裝一下弱者,不會吃虧的!
立純	——
立泰	你看阿愛!!(望過去)

那邊阿愛在服侍吳堅。

兩人看著吳堅在咳,咳,咳。

立泰	(站起)咳成這樣!(喃喃)給他倒杯熱水!

立泰站起,行動,立純欲跟著。

就在這時,大勇拿著兩杯飲品過來。

大勇望著立純,立純也望著大勇,兩人表情特別。

大勇	(上前)美女,受勾嗎?!(遞過飲品)
立純	(接過)這位先生!我是有夫之婦哦!
大勇	這麼巧!我也是有婦之夫呀!
立純	真的?我老公很壞的!總是氣我!我好可憐的!
大勇	我老婆更差!又沒情趣,哎,我好苦悶!說真的,我跟她好久都沒有那個了!
立純	那看來我們同病相憐啊!喂,我們才剛剛認識,你就說你老婆的事情!你好賤啊你!
大勇	我不賤你不愛啊,今晚有沒有約人啊?
立純	——?!
大勇	來我家!?OK?!(拿出鑰匙)——?!
立純	(一看)在你這兒?怪不得我找來找去都找不到啦!原來是你拿了!你把它藏起來!

大勇　　是你矇了，關門忘了把鑰匙拔出來，給賊拿了進屋強姦你
　　　　怎麼辦！

立純　　有這麼好的事情？！我喜歡呀！

立純放好鎖匙。

立純　　那今晚你扮賊哦！！

那邊立泰給暖水吳堅喝，掃他背。
這邊。
大勇似笑非笑凝視立純。

立純　　是不是 ── 又重獲那種 ── 那種 ── 哎！「感覺」唷！別勉強
　　　　培養哦！

大勇　　──

立純　　你說的！感覺不可以培養嘛！唔！

大勇　　你說話永遠都要說到底的！少說一句行不行！

立純　　──

大勇　　（示意）你看看你弟跟 Miss 曾。

兩人望過去。
立德與如潔默默無語，凝視對方。

大勇　　你看！不用說話！Feel 到的！

立純欲開口。

立純　　──

但終於妥協，閉口，兩人凝望。

良久。
雅儀走過去，拿著他媽哥池。

雅儀　　（喜孜孜）變了！媽咪爹哋！真的變了！你們看！你們看！
立純　　又怎麼了！？
雅儀　　小雞變大了呀！
立純　　吶吶！剛出完第三代，就又要出第四五六代啦！甚麼培養
　　　　愛心！玩物喪志，不好好做功課！

立純雖然對雅儀說話，但眼睛仍與大勇通電交流。

立純　　（終於對大勇）這麼看著，眼睛很累啊！真受不了！

立純走去吳堅那邊。

雅儀　　爹哋你看！你看！
大勇　　（看）真是啊，變了，變大了！哎呀，又要清理便便了！

兩父女感情洋溢。

雅儀　　謝謝爹哋！
大勇　　——？！
雅儀　　你把小雞救活的！謝謝你呀！
大勇　　原來我女兒還會說謝謝！對不起啊！
雅儀　　——！？
大勇　　爹哋對不起你了！
雅儀　　為甚麼呀！
大勇　　爹哋利用了你，使計了！
雅儀　　不懂！
大勇　　爹哋對媽咪說了些不應該說的話！

雅儀　　甚麼話?

大勇　　—— 很壞很壞,很差很差的話,不可以讓你知道!

雅儀　　說髒話?

大勇　　差不多吧!

雅儀　　爹哋!你會不會跟媽咪離婚?

大勇　　為甚麼這麼問?

雅儀　　你們總是吵架,我真是很害怕你們會離婚!

大勇　　傻瓜!

大勇再緊抱雅儀,感動。

大勇　　爹哋媽咪怎麼會離婚呢?傻瓜!不要擔心!不要怕!你是
　　　　爹哋的心肝寶貝!爹哋絕對不會讓任何人傷害我的寶貝
　　　　女兒!吵架?那是鬧著玩的!爹哋媽咪不會離婚的!唔?!

立德與如潔那邊。

立德　　(鼓起勇氣)我 —— 我很喜歡你!

如潔　　——!?

立德　　我愛你!

如潔　　我等你說這句話等了好久了!

立德　　我們拍拖吧!好嗎?

如潔　　好!

立德　　我 —— 我沒 ——

如潔　　你沒有經驗嘛!放心,我教你!我幫你補習!

立德　　(點頭)——!

如潔　　告訴你一個秘密!

立德　　甚麼秘密?

如潔　　其實,我家不在這附近,我住得很遠,要轉兩趟車才能到這裡!

立德　　那 ——?!

如潔　　為甚麼我要說謊,說住這附近,要浩俊來這兒補習?!

立德　　——！？

如潔　　想見你呀！我第一眼看見你就喜歡你了！

立德　　——！

如潔　　你好傻呀你！連這都看不出來！

如潔突然在立德臉頰吻一下。

立德　　——！

如潔　　來！來呀！

立德　　——！？

如潔　　我要跟大家宣布——

立德　　（嚇一大跳）不要！不好——

如潔　　（忍俊）——！

立德　　我——我還沒有心理準備！

如潔　　（笑）你好傻！你真是傻得可愛呀你！來吧！

如潔拉著立德去找浩俊。
焦點再回到吳堅與阿愛那邊。
圍著兩人的來賓早已散到別處去。
阿愛握著吳堅雙手。

阿愛　　要不要進去休息一下！

吳堅　　（搖頭）我要——看著他們——開心嗎？

阿愛　　（點頭）開心！

吳堅　　花園——的花？

阿愛　　是Miss曾帶來的，親手種的！他說讓花園添點生氣！美嗎？

吳堅　　好——美！阿愛——我——

阿愛　　（掩住他嘴）別辛苦——不要說話，堅哥！

吳堅　　阿愛！

阿愛　　堅哥！（捉住他雙手，頻點頭）我好開心呀！

兩人對望。

這時，立德與如潔走過來。

立德　　爸，來！

立德推著輪椅。

立德　　爸，我推你去花園那邊去！

阿愛　　幹甚麼呀！

立德　　等一下你們就知道了！

如潔，立德，阿愛推著輪椅穿過眾人。

眾人　　幹甚麼？去花園嗎？

眾人集中在花園裡。

如潔與立德望著眾人。

如潔　　大家好！

眾人　　好呀！

眾人互打眼色都知道如潔是立德女友了。

如潔　　（暗示，推一推立德）——

立德　　我有件事情要宣布。

六姑　　你們兩個搞定了？！閃電結婚呀？！

立德　　（臉紅）——

旭伯　　閉嘴，聽人講話，八婆！

立德　　浩俊有禮物要送給爺爺，祝賀爺爺。

眾反應。

翠玲	（驚喜）甚麼禮物啊！我當媽媽的都不知道？哎！
如潔	浩俊要為爺爺朗誦一首詩。
眾人	──！哦！
如潔	浩俊將會參加學校的朗誦比賽，我們用熱烈的掌聲鼓勵他！
眾人	好！

眾人鼓掌。

如潔	浩俊──

眾人推了浩俊上前。
浩俊仍害羞怯場。
浩俊站在石椅上，腳下是鮮花。
眾人靜下來，望著浩俊。

浩俊	（像在比賽一樣，先鞠躬）〈夢〉！
眾人	──！唔！？──！
立德	詩名叫〈夢〉呀！

眾恍然。

浩俊	〈夢〉，作者 Servillo。
眾人	甚麼人呀！？
如潔	是意大利人！
浩俊	譯自Andrea Bocelli樂章 "Sogno"。
眾人	哦！哦！又是誰啊！
浩俊	獻給我摯愛的爺爺。

浩俊上前把一朵花獻給吳堅。
吳堅感動。
浩俊站上椅上。

浩俊　　〈夢〉！（深吸一口氣，然後開始朗誦）
　　　　走吧　我將等待　在這裡
　　　　讓庭院的鮮花記下這日子
　　　　讓我描劃出我等待你重歸的時日
　　　　對我的愛你深信不疑
　　　　連同這花朵你將一起
　　　　帶走

　　　　你雙手掩面　沉思在對我的回憶
　　　　就讓它開放在你的眼前
　　　　讓它開放在不語世事的庸癡俗戀
　　　　開放在迷失了生命的冷淡世間
　　　　沒有人會明白　祇有我們心心相印

在場每一個人都感受到「愛」的氣氛。
吳堅與阿愛感動極了。
立德與如潔、大勇與立純都深深凝視對方。
翠玲與立泰為浩俊感到自豪，雖然浩俊的朗誦，有待改善，信心不足。
在場眾人卻已陶醉。
花園中乾涸的噴泉突然噴出水來。
Andrea 的歌聲響起，是 "Sogno"。
燈漸暗。
歌聲繼續。
黑暗中，人群散開，散到某一角落凝住，看著花園那邊。
Andrea 歌聲過場。
眾人急轉裝。
一束光圈亮起來。

第二幕
尾聲

吳堅已躺在床上，目光呆滯，口不停顫動。
阿愛肚子已隆起來了。
立純在吳堅身旁，立泰與立德站在後面，大勇、翠玲扶著阿愛在後面。

立泰　　爸？沒事的爸！
立純　　（哭）爸，我最愛是你！我最疼——（已泣不成聲）

大勇扶著立純。
立德扶著大哥退後。
阿愛上前。

阿愛　　堅哥！堅哥！？

阿愛仍然堅強，沒流一滴眼淚。
另一邊燈區。
浩俊打了校服領帶，穿起校服，正在朗誦，這回很有自信，表現頗佳。
Andrea的歌聲作背景音樂。

浩俊　　在這裡我憧憬著你的重歸
　　　　重溫往日的愛
　　　　再多的時間也擦不掉回憶
　　　　擦不掉埋藏在你雙手中的那份渴望

你對我的思念
會緊隨著你
無論你走在哪裡
我依然守候於此

想著你即將歸來的方向
思念在睡夢中迴響
猛然 天已亮
當我在夢中醒來
聲音 風
還有你 已在花園中

這邊區燈暗。

那邊區燈亮。祇有阿愛陪著吳堅。

阿愛　　(對吳堅) 你一定要堅持，堅持下去，你要等孩子出生，你一定
　　　　會見到我們的孩子出生的！堅哥！堅哥！

這邊區燈暗。

另一燈區亮。

是立德。

立德坐在CD機的位置，跟此劇開場時同一位置。

立德戴著耳筒。

Andrea的歌聲轉細。

立德　　(對觀眾) 我知道爸一定會堅持下去，支撐到底的。爸跟愛姐
　　　　這件事對我最有啟發，影響很深。冰封的噴泉開始融化。爸
　　　　讓我勇敢，人生就是噴泉，有上，有落，有聚有散，不停變幻，
　　　　這才是人生！我會去愛，我要再見到生命的七彩繽紛，爸！
　　　　謝謝你！爸！我永遠愛你！！

這時。

如潔在後面走過來，在背後雙手摟著立德。

立德握著如潔的手。

兩人目光望著遠處，充滿希望，愛情洋溢。

浩俊的光圈又起。

浩俊拿著一個冠軍獎座，十分自豪，對觀眾作出勝利微笑。

浩俊的背後是全部演員，不同層次排位，都是眼望前方，充滿希望。

全場祇不見吳堅與阿愛。

花園的燈光漸亮。

美麗的花，青綠的矮樹。

中央放著一張輪椅。一張空了的輪椅。

Andrea的歌聲最後一段。

浩俊：　　當我從夢中醒來
　　　　　　聲音　風　還有你
　　　　　　已在花園中

全場亮燈。

第二幕完
全劇完

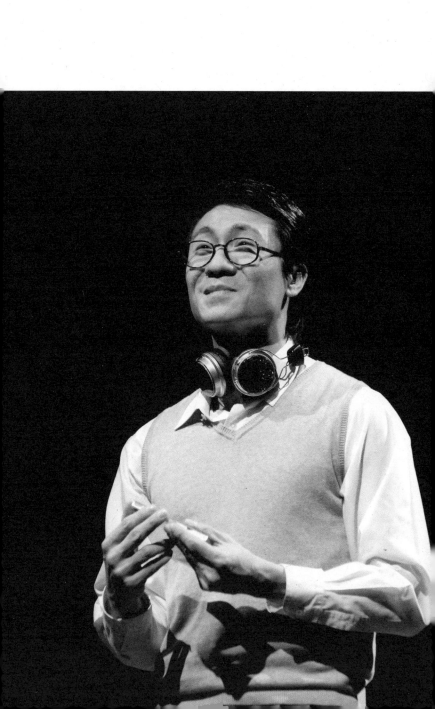

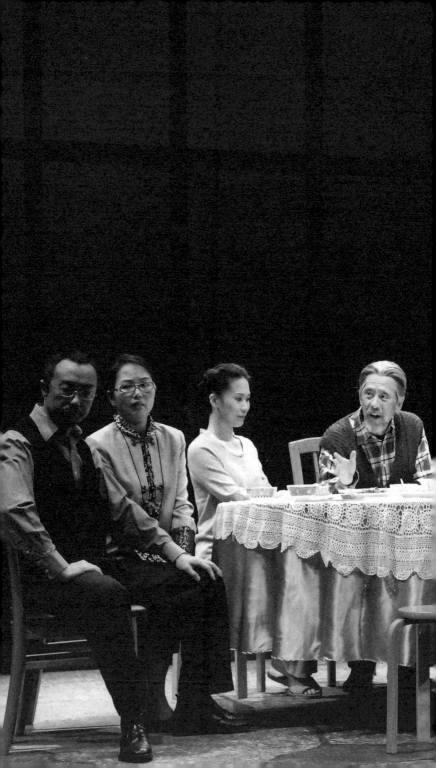

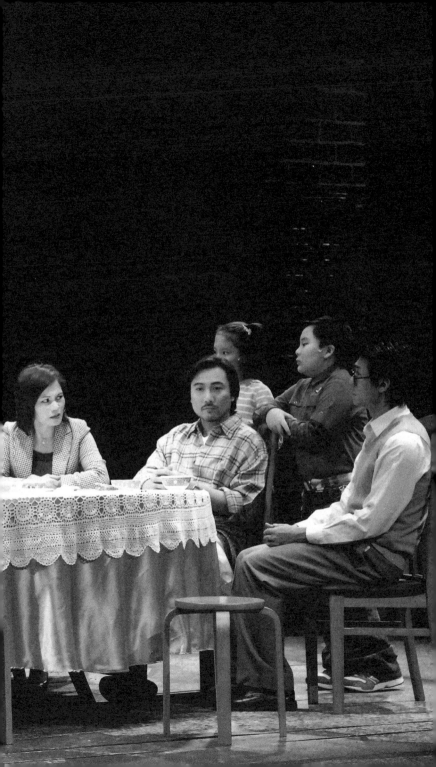

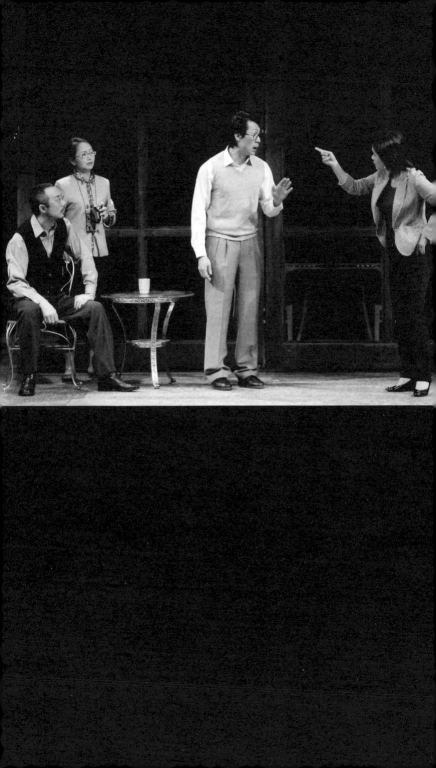

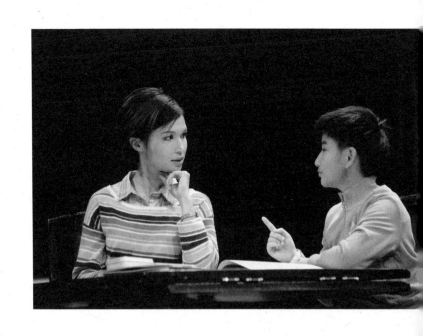

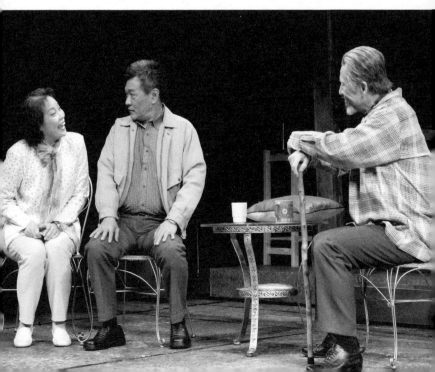

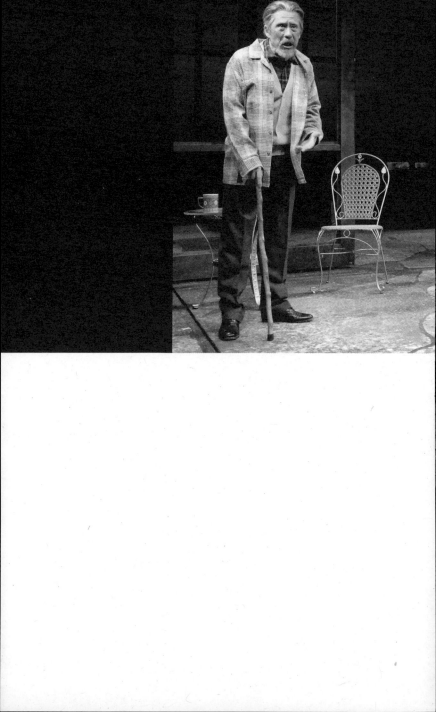

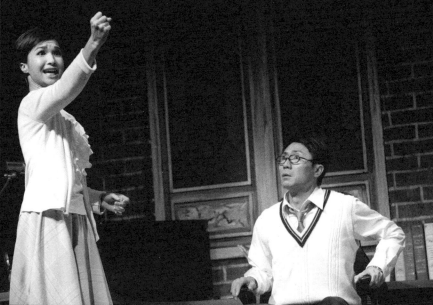

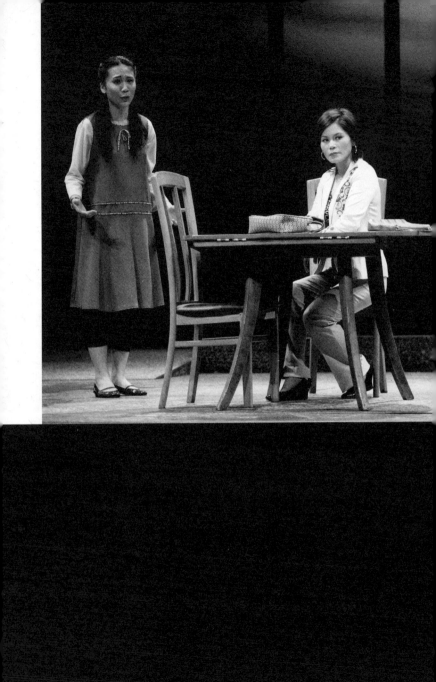

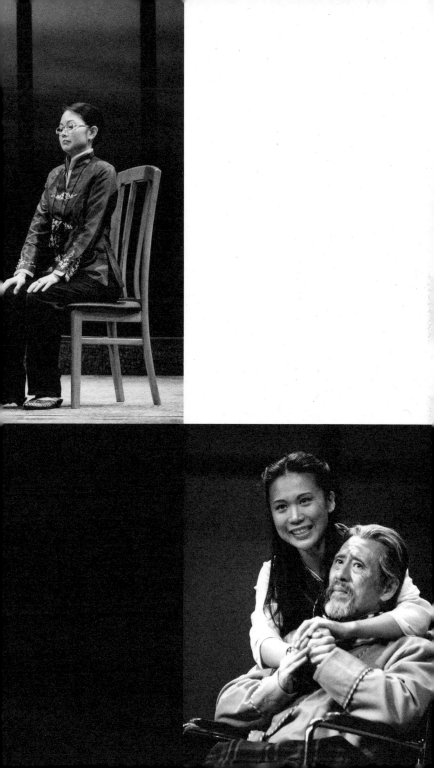

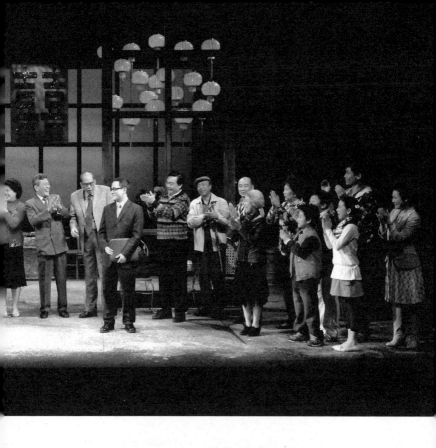

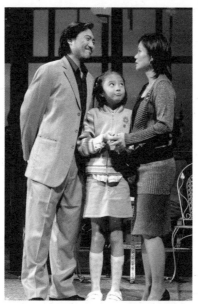

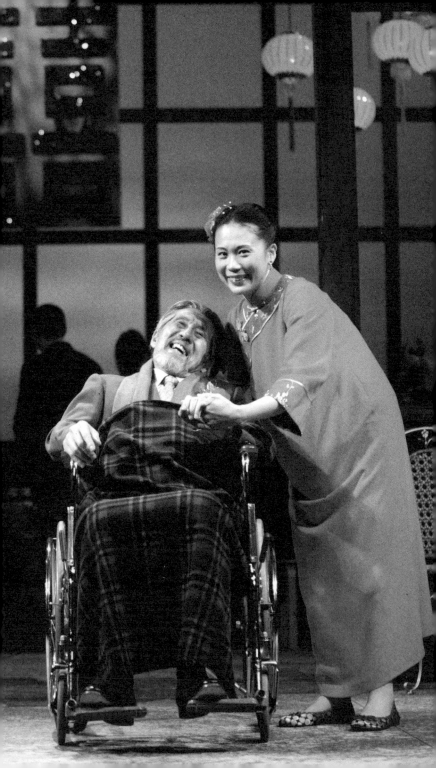

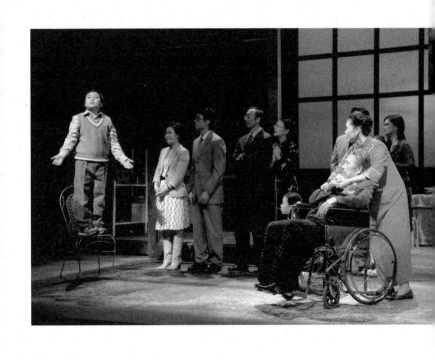

《我愛阿愛》

演出地點：香港大會堂劇院
演出日期：19.1-3.2.2008

角色表

黃先洸	飾	吳堅
陳煦莉	飾	阿愛
高翰文	飾	吳立泰
彭杏英	飾	何翠玲
潘璧雲	飾	吳立純
潘燦良	飾	林大勇
申偉強	飾	吳立德
林小寶 #	飾	曾如潔
梁熙 @(A)/	飾	吳浩俊
王偉杰 #(B)		
陳倩安 @(A)/	飾	林雅儀
丁嘉音 #(B)		
孫力民	飾	旭伯
秦可凡	飾	六姑
周志輝	飾	周伯
歐陽奮仁 #	飾	歐陽
李子瞻 #	飾	瞻叔
劉紅荳	飾	簡師奶
黃建東	飾	東仔
劉守正	飾	註冊主任
葉曉悠 @(A)/	飾	女孩
羅卓苓 #(B)		
賴其志 #(A)		
吳傲天 #(A)/	飾	男孩
佘建東 #(B)		
蘇皓然 #(B)		

陳錫鴻~　　飾　　　賓客

馬美娥~　　飾　　　賓客

楊聚球~　　飾　　　賓客

馮麗英~　　飾　　　賓客

許靜逢~　　飾　　　賓客

張寶~　　　飾　　　賓客

#客席演員
@香港兒童音樂劇團團員
~耆康會雋藝演藝中心團員

製作人員表

編劇　　　　　　　杜國威

導演　　　　　　　傅月美

佈景設計　　　　　梁彥浚

服裝設計　　　　　黃智強

燈光設計　　　　　陳焯華

音樂及音響設計　　馬永齡

助理導演　　　　　劉守正

監製　　　　　　　梁子麒

執行監製　　　　　彭婉怡

市務推廣　　　　　何卓敏、張可盈、劉安然

票務　　　　　　　李寶琪

技術監督　　　　　林菁

舞台監督　　　　　馮國彬

執行舞台監督　　　陳國達

助理舞台監督　　　馮之浩

道具製作　　　　　梁國雄

服裝主任　　　　　甄紫薇

化妝及髮飾主任　　何明松

總電機師　　　　　朱峰

影音技師　　　　　祁景賢

佈景製作　　　　　魯氏美術製作有限公司

演出攝影　　　　　冼嘉弘

Panasonic 呈獻《我愛阿愛》

演出地點：香港大會堂劇院
演出日期：6-20.11.2010

角色表

黃先洸	飾	吳堅
陳煦莉	飾	阿愛
高翰文	飾	吳立泰
彭杏英	飾	何翠玲
潘璧雲	飾	吳立純
潘燦良	飾	林大勇
申偉強	飾	吳立德
黃慧慈	飾	曾如潔
陳恩碩 #(A)/ 黃子威 #(B)	飾	吳浩俊
區可頤 #(A)/ 張嘉文 #(B)	飾	林雅儀
孫力民	飾	旭伯
秦可凡	飾	六姑
周志輝	飾	周伯
歐陽奮仁 #	飾	歐陽
尚明輝 #	飾	輝叔
雷思蘭	飾	簡師奶
王維	飾	小王
何冠儀 #	飾	阿嬌
劉守正	飾	註冊主任
葉芷妡 #(A)	飾	小孩賓客
方樂怡 #(A)		
何志浩 #(A)/		
麥嘉嘉 #(B)		
胡皓惟 #(B)		
易軒霆 #(B)		

#客席演員

製作人員表

編劇	杜國威
導演	傅月美
佈景設計	梁彥浚
服裝設計	黃智強
燈光設計	陳焯華
音樂及音響設計	馬永齡
助理導演	劉守正
監製	梁子麒
執行監製	彭婉怡
市務推廣	黃詩韻、曾善明、盧絲雅、許倩兒
票務	李寶琪、郭穎姿
技術監督	林菁
舞台監督	馮國彬
執行舞台監督	陳國達
助理舞台監督	梁耀華
道具製作	梁國雄
服裝主任	甄紫薇
化妝及髮飾主任	何明松
總電機師	朱峰
影音技師	祁景賢
佈景製作	迪高美術製作公司
演出攝影	Keith@Hiro Graphics

《我愛阿愛》亦曾有以下演出：

2006年8月19日至20日	澳門劇社	澳門大會堂	導演 傅月美
2011年3月17日至4月3日	實踐劇團	新加坡戲劇中心戲院	導演 黃美蘭
2012年5月12日至20日	四海劇社	美國紐約市亨利街藝術中心朗誦會堂	導演 梁偉傑

香港話劇團

背景

- 香港話劇團是香港歷史最悠久及規模最大的專業劇團。1977 年創團，2001 年公司化，受香港特別行政區政府資助，由理事會領導及監察運作，聘有藝術總監、助理藝術總監、駐團導演、演員、戲劇教育、舞台技術及行政人員等八十多位全職專才。

- 四十五年來，劇團積極發展，製作劇目超過四百個，為本地劇壇創造不少經典劇場作品。

使命

- 製作和發展優質、具創意兼多元化的中外古今經典劇目及本地原創戲劇作品。

- 提升觀眾的戲劇鑑賞力，豐富市民文化生活，及發揮旗艦劇團的領導地位。

業務

- 平衡劇季 —— 選演本地原創劇，翻譯、改編外國及內地經典或現代戲劇作品。匯集劇團內外的編、導、演與舞美人才，創造主流劇場藝術精品。

- 黑盒劇場 —— 以靈活的運作手法，探索、發展和製研新素材及表演模式，拓展戲劇藝術的新領域。

- 戲劇教育 —— 開設課程及工作坊，把戲劇融入生活，利用劇藝多元空間為成人及學童提供戲劇教育及技能培訓。也透過學生專場及社區巡迴演出，加強觀眾對劇藝的認知。

- 對外交流 —— 加強國際及內地交流，進行外訪演出，向外推廣本土戲劇文化，並發展雙向合作，拓展境外市場。

- 戲劇文學 —— 透過劇本創作、讀戲劇場、研討會、戲劇評論及戲劇文學叢書出版等平台，記錄、保存及深化戲劇藝術研究。

香港話劇團戲劇文學研究刊物

香港話劇團戲劇文學研究刊物 第一卷
《戲言集》
作者／主編：涂小蝶

香港話劇團戲劇文學研究刊物 第二卷
《劇評集》
主編：涂小蝶

香港話劇團戲劇文學研究刊物 第三卷
《從此華夏不夜天 —— 曹禺探知會論文集》
主編：涂小蝶

香港話劇團戲劇文學研究刊物 第四卷
《還魂香‧梨花夢的舞台藝術》
作者：《還魂香‧梨花夢》創作團隊　　主編：涂小蝶

香港話劇團戲劇文學研究刊物 第五卷
《編劇集》
作者：香港話劇團創作團隊　　主編：涂小蝶

香港話劇團戲劇文學研究刊物 第六卷
《捕月魔君‧卡里古拉的舞台藝術》
作者：《捕月魔君‧卡里古拉》創作團隊　　主編：潘詩韻

香港話劇團戲劇文學研究刊物 第七卷
《遍地芳菲的舞台藝術》
作者：《遍地芳菲》創作團隊　　主編：鍾燕詩

香港話劇團戲劇文學研究刊物 第八卷
《魔鬼契約的舞台藝術》
作者：《魔鬼契約》創作團隊　　主編：涂小蝶

香港話劇團戲劇文學研究刊物 第九卷
《黑盒劇場節劇本集 10-11 —— 彌留之際、全城熱爆搞大佢、
拼命去死的童話、*O A "LONE"*》
作者：陳敢權、潘璧雲、黃慧慈、邱廷輝　　主編：潘璧雲

香港話劇團戲劇文學研究刊物 第十卷
《一年皇帝夢的舞台藝術》
作者:《一年皇帝夢》創作團隊　主編:潘璧雲

香港話劇團戲劇文學研究刊物 第十一卷
《香港話劇團 35 周年戲劇研討會「戲劇創作與本土文化」
討論實錄及論文集》
主編:潘璧雲

香港話劇團戲劇文學研究刊物 第十二卷
《戲‧道 —— 香港話劇團談表演》
作者:香港話劇團　編寫統籌:潘璧雲

香港話劇團戲劇文學研究刊物 第十三卷
《新劇發展計劃劇本集 2010-2012 ——
最後晚餐、盛勢、半天吊的流浪貓、危樓》
作者:鄭國偉、意珩、陳煒雄、張飛帆　主編:潘璧雲

香港話劇團戲劇文學研究刊物 第十四卷
《通識教育劇場劇本集 —— 困獸、吾想死》
作者:陳敢權、邱萬城、周昭倫、龐士傑、張飛帆、冼振東、潘君彥
主編:張其能

香港話劇團戲劇文學研究刊物 第十五卷
《都是龍袍惹的禍》劇本
作者:潘惠森　主編:潘璧雲

香港話劇團戲劇文學研究刊物 第十六卷
《教授》劇本
作者:莊梅岩　主編:潘璧雲

香港話劇團戲劇文學研究刊物 第十七卷
《戲遊文間 —— 香港話劇團「劇場與文學」研討會文集》
主編:陳國慧【國際演藝評論家協會 (香港分會)】

香港話劇團戲劇文學研究刊物 第十八卷
《敢情 —— 陳敢權劇本集:雷雨謊情、有飯自然香、一頁飛鴻》
作者:陳敢權　主編:張其能

香港話劇團戲劇文學研究刊物 第十九卷
《戲有益 —— 戲劇融入學前教育教案集》
撰文及教案編滙：周昭倫、譚瑞強　　主編：張潔盈

香港話劇團戲劇文學研究刊物 第二十卷
《最後作孽》劇本
作者：鄭國偉　　主編：張其能

香港話劇團戲劇文學研究刊物 第二十一卷
《40 對談 —— 香港話劇團發展印記 1977-2017》
作者：陳健彬　　主編：潘璧雲

香港話劇團戲劇文學研究刊物 第二十二卷
《親愛的，胡雪巖》劇本
作者：潘惠森　　主編：張其能

香港話劇團戲劇文學研究刊物 第二十三卷
《香港話劇團黑盒劇場原創劇本集 (一) —— 灼眼的白晨、好人不義、原則》
作者：甄拔濤、鄭廸琪、郭永康　　主編：潘璧雲

香港話劇團戲劇文學研究刊物 第二十四卷
《敢情 —— 陳敢權劇本集：雷雨謊情、有飯自然香、一頁飛鴻》(再版)
作者：陳敢權　　主編：張其能

香港話劇團戲劇文學研究刊物 第二十五卷
《香港話劇團杜國威劇本選集 ——
長髮幽靈、我愛阿愛、我和秋天有個約會》
作者：杜國威　　主編：潘璧雲

香港話劇團戲劇文學研究刊物 第二十六卷
《原則》
作者：郭永康　　主編：潘璧雲

香港話劇團戲劇文學研究刊物 第二十七卷
《曖昧日子 —— 鄭國偉劇本集》
作者：鄭國偉　　主編：吳俊鞍

香港話劇團杜國威劇本選集 ——
《長髮幽靈》、《我愛阿愛》、
《我和秋天有個約會》

編劇
杜國威

出版
香港話劇團有限公司

主編
潘璧雲

副編輯
張其能、吳俊鞍

《我和秋天有個約會》及《我愛阿愛》
書面語翻譯及校訂
黃慧惠、趙嘉文

封面原圖
〈金谷秋〉── 杜國威

攝影
《長髮幽靈》
陳錦龍

《我愛阿愛》
Keith @ Hiro Graphics

《我和秋天有個約會》
Cheung Chi Wai / Cheung Wai Lok

封面設計及排版
Amazing Angle Design Consultants Ltd.

印刷
Suncolor Printing Co., Ltd.

發行
聯合新零售(香港)有限公司
地址：香港新界荃灣德士古道 220-248 號
　　　荃灣工業中心 16 樓
電話：2150 2100
傳真：2407 3062

版次
2020 年 2 月初版
2022 年 7 月初版二刷

國際書號
978-962-7323-31-0

售價
港幣 180 元

香港皇后大道中 345 號上環市政大廈 4 樓
電話：852 3103 5930
傳真：852 2541 8473
網頁：www.hkrep.com

香港話劇團由香港特別行政區政府資助